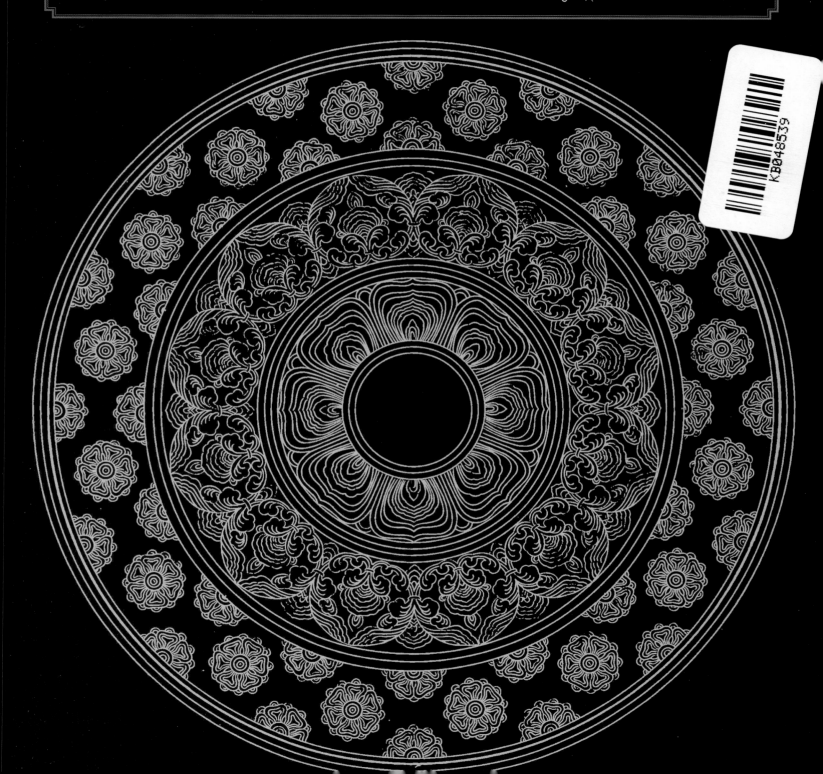

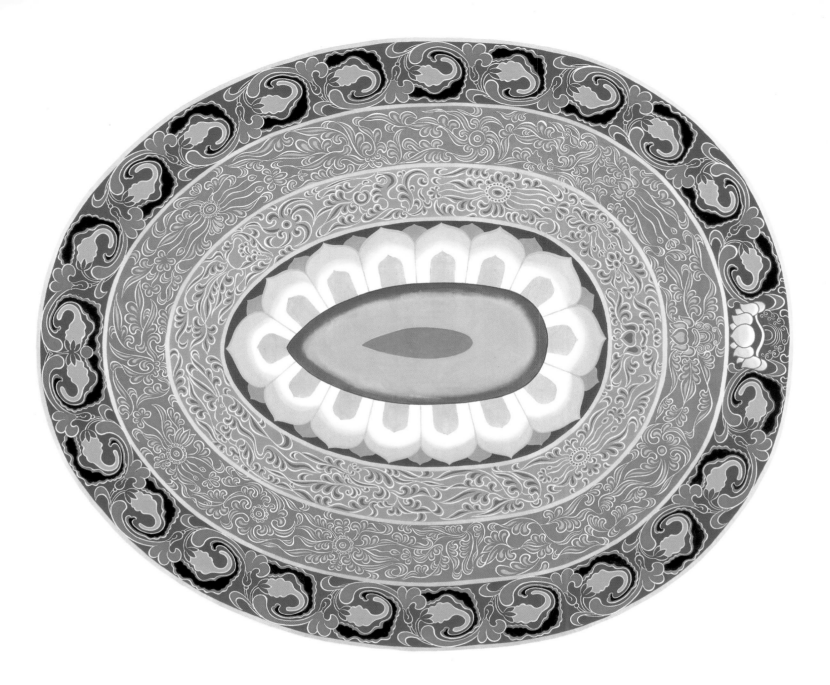

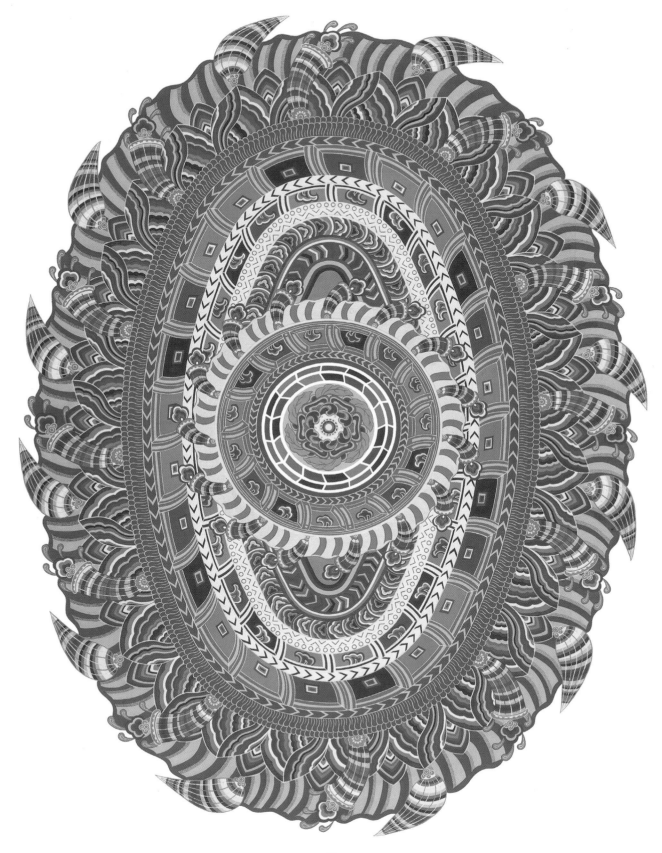

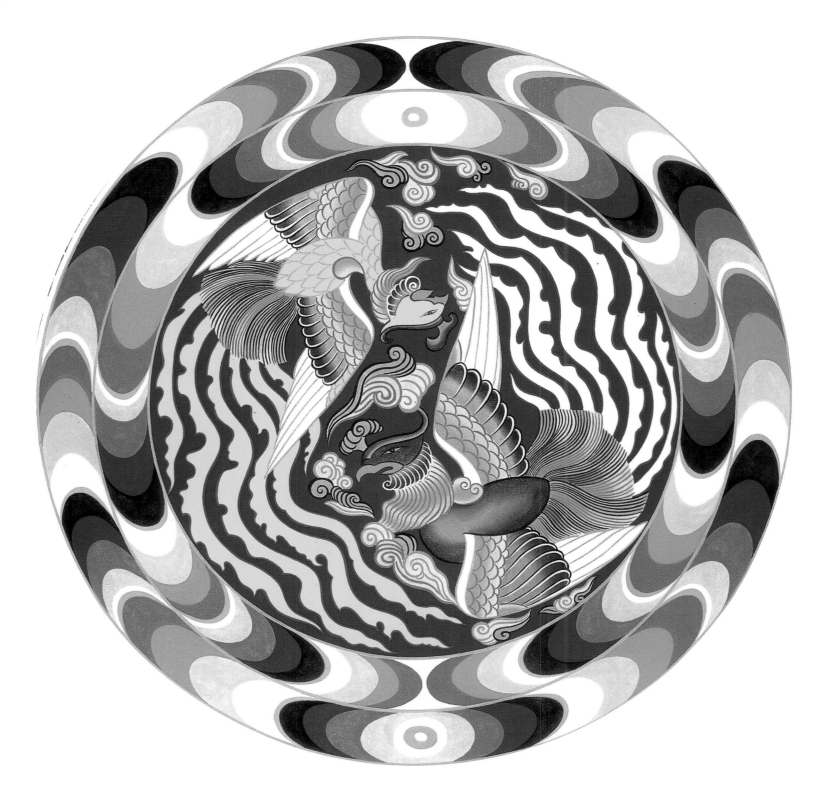

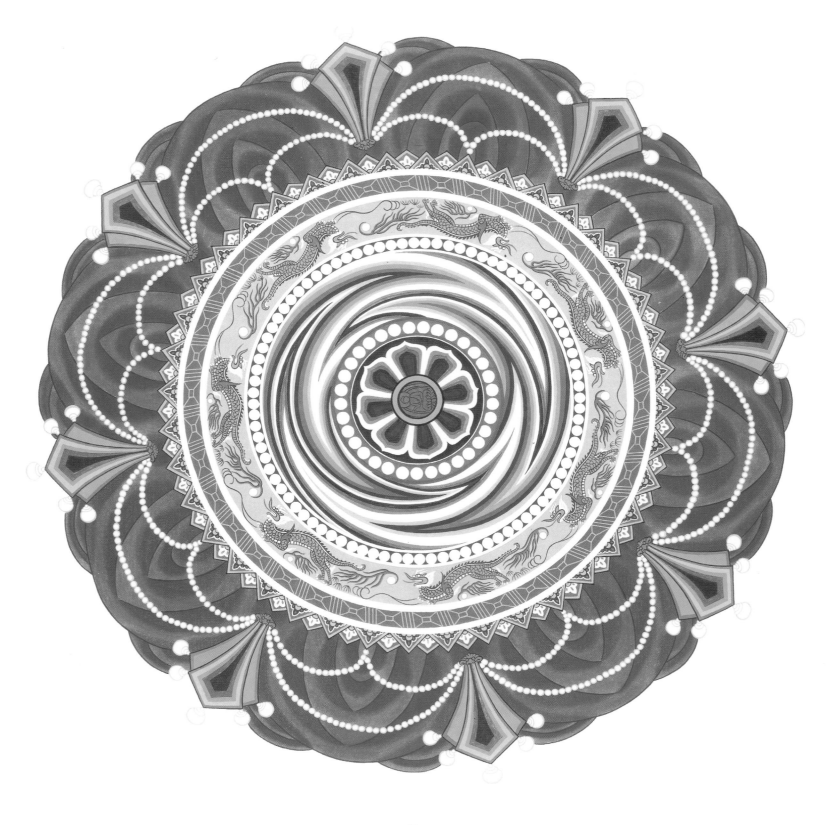

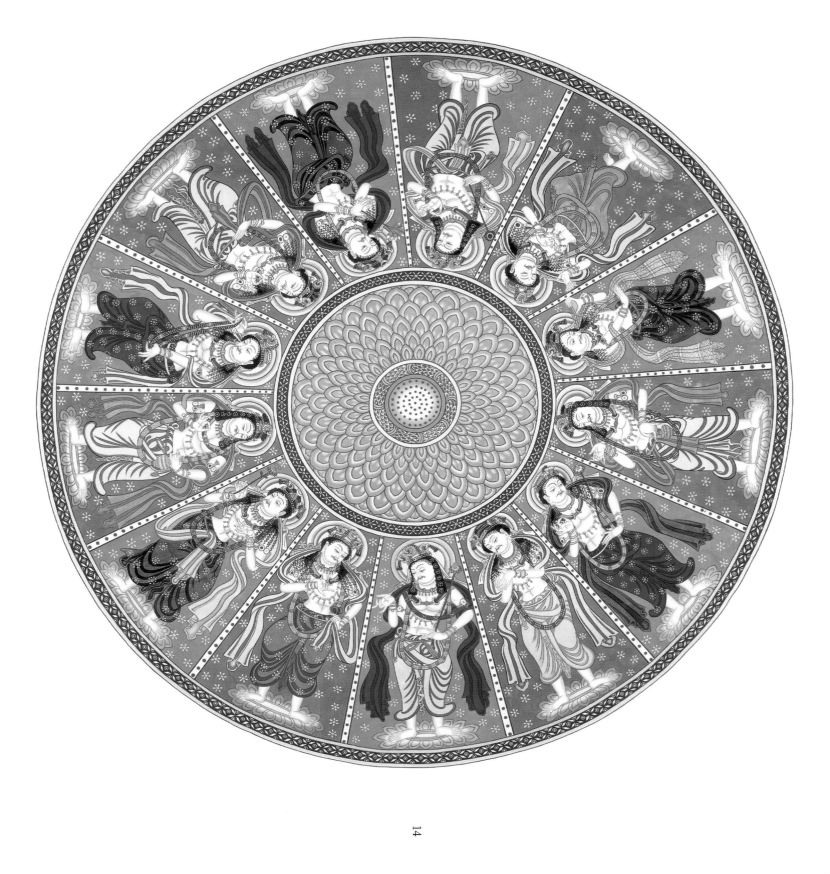

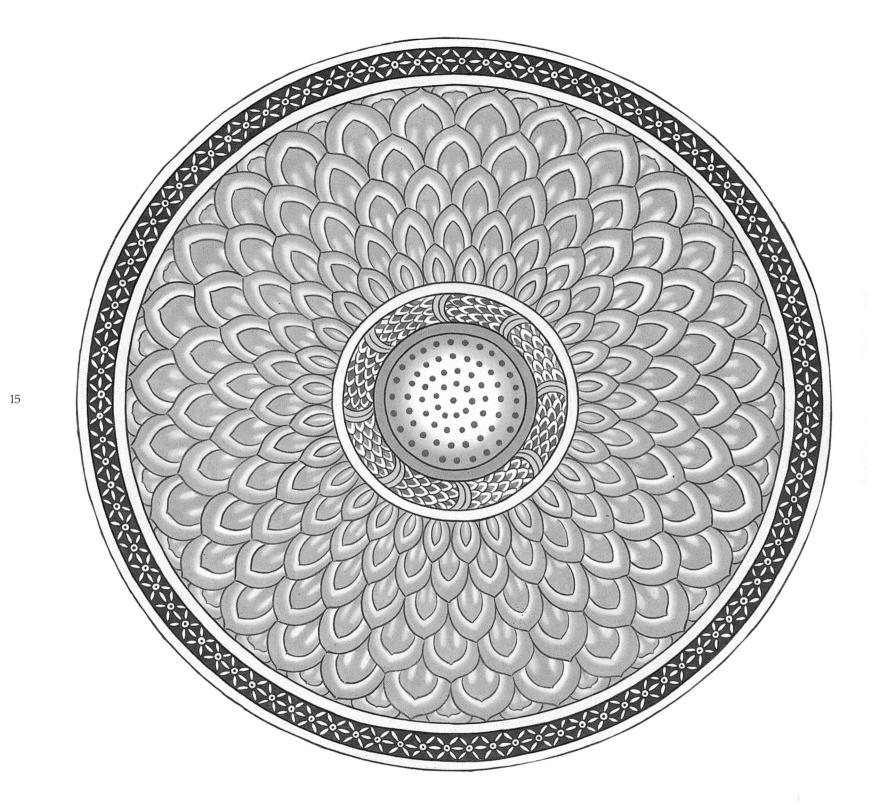

15

수만垂幔

평기平棋

변식邊飾

수각문垂角紋

인동문忍冬紋

능격문菱格紋

방벽문方壁紋

연화문菱格紋

훈문暈紋

화염문火焰紋

원광圓光

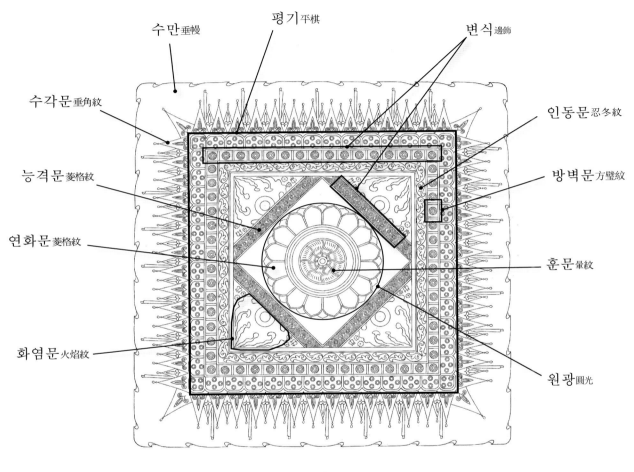

조정藻井

16

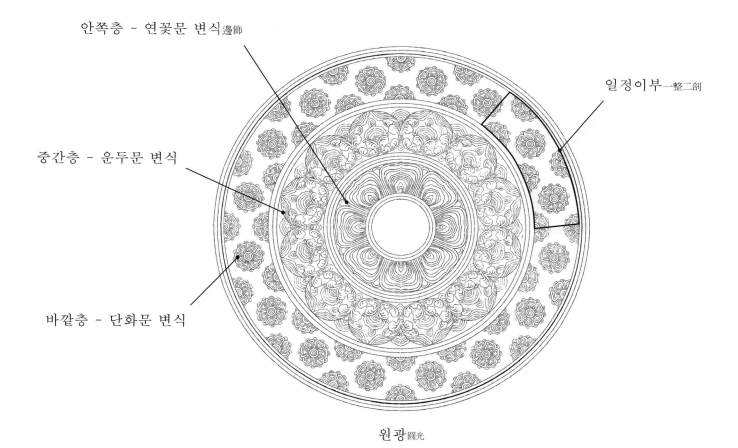

안쪽층 - 연꽃문 변식邊飾

일정이부一整二剖

중간층 - 운두문 변식

바깥층 - 단화문 변식

17

원광圓光

단룡團龍

단화團花

일정이부一整二剖

금현문琴弦紋

권초문卷草紋

수조문水藻紋

패문貝紋 또는 인갑문鱗甲紋

연주문連珠紋

첨지문纏枝紋

다화문茶花紋

회문回紋

운두문雲頭紋

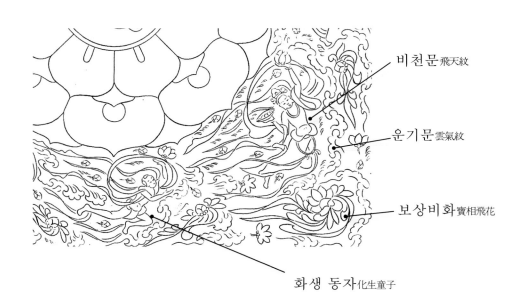

비천문飛天紋

운기문雲氣紋

보상비화寶相飛花

화생 동자化生童子

18

머리말

돈황 도안은 형식이 다양하고 종류가 매우 많다. 장식 마다의 목적, 건물 구조, 나누어진 구간 등으로 보면 조정, 평기, 인자피, 감미(龕楣, 작은 불상이나 보살상을 넣은 원주형 감실의 바깥쪽 상단에 있는 장식물), 원광, 복식, 카펫, 가구, 기물 도안 등으로 나눌 수 있다. 그 근본을 따져 보면 변식邊飾은 이러한 문양을 구성하는 중요한 기본 요소가 된다. 돈황 벽화 변식의 기본 변천 과정을 살펴보면 아래와 같다.

북조 시기의 인동초무늬는 석굴에서 자주 보는 장식 문양이다. 단엽에 파도 모양, 쌍엽에 가지 치기, 사엽에 연쇄 모양 등 여러 가지가 있다. 기타 석굴 중에는 전혀 발견되지 않았던 기하 형태 문양이 돈황 석굴에서는 아주 많이 발견되었는데, 그 형식도 방격문方格紋, 사격문斜格紋, 능격문菱格紋 등 다양하다.

인자피人字披 무늬는 북조 시기에 변화가 제일 많았다. 인자피는 중원 목조 구조의 천장 양쪽 경사진 면에 인人 자 모양으로 그려진 무늬이다. 예를 들면 막고굴 428굴 연화 인동문蓮花忍冬紋 인자피가 이런 장식의 전모를 보여 준다. 인자피는 연꽃과 인동초무늬를 충분히 표현할 수 있는 구조이다. 인자피는 모두 연꽃과 인동초 덩굴을 기초 조형으로 삼아, 줄기와 덩굴이 역동적으로 솟아오르고 사이에 보살, 비천, 화생 동자, 길상의 조류와 짐승 문양을 넣어 표현한다. 자유롭게 펼쳐진 무늬로 인해 동굴 내에 넝쿨이 기둥을 타고 오르며, 신선들이 출몰하고, 길조가 하늘을 날고 상서로운 동물들이 오가는 신비로운 무릉도원을 연출하고 있다.

북조 시기의 도안은 자연스레 펼쳐지고, 문양이 중복되지만 간결하고, 막힌 데가 없이 흘러 생기가 넘친다. 신비롭고 담백하면서 질박한 형태가 북조 문양의 특징이다.

수나라의 변식은 북조 시기의 특징에 중원의 문화예술을 받아들였고 나아가 서아시아의 예술 풍격도 가미하면서 새로운 내용을 끊임없이 창출하였다. 무늬는 풍부하고 변화가 다양했다. 조형은 수려하고 자유로우며 활발하게 변화하는 형태로 구성이 교묘하고 기이하며 화려하다.

연주문聯珠紋은 수나라에서 새롭게 나타난 문양으로 페르시아에서 기원했다. 북조 시기 서역의 연주문은 이미 직물에 많이 사용되어 차츰 화공들이 석굴의 장식에도 사용했다. 2차 연속 조합식의 변식이나 4면 연속 구성 군의 문양 모두 문양의 발전에 중요한 경향을 제시했다.

벽화에서 변식은 화면과 화면을 나누는 경계 작용을 한다. 아울러 건축 형식이 석굴 내의 그림 제재題材에 따라 표현이 다르고, 화면 분할로 벽화의 제재와 내용을 적절하게 나누고 있다.

당나라의 변식은 풍성하면서도 단순하다. 당나라 시기의 석굴이 200여 개가 있는데, 풍성함은 각 굴마다 문양이 다르고 빼어나며 그 변화가 절묘함을 말한다. 단순함은 구성 규칙이 무성해 보이지만 지극히 간결함을 말한다. 당나라 화사들은 기본 요소를 근거로 무늬를 다양하게 변화시켜 표현했고, 또한 마음이 가는 대로 자유롭게 표현하여 독특한 구성을 이루었다.

19

당나라 중기의 변식에는 권초문卷草紋, 화단花團, 일부 이단화一剖二團花가 있다. 권초문의 꽃잎은 정교하고 세밀하며, 잎의 무늬는 흐름에 따라 뒤집힌다. 화변花邊은 대부분 운두 장엽雲頭長葉이 연속으로 구성되었다. 단화團花는 도형 연판桃形蓮瓣 무늬와 운두 소엽雲頭小葉의 조합으로 이루어졌다. 형상이 수려하고 생동하며 색채가 맑고 고와서, 날씬하게 펼쳐진 그 미감은 뛰어나다. 단화는 여러 겹으로 포개져 다열 엽형 단화多裂葉形團花, 원엽형 단화圓葉形團花가 있는가 하면 둘 또는 셋의 기본 형태를 조합하기도 한다. 이때가 단화 문양이 제일 풍성한 시기이기도 하다. 이 밖에 능격문菱格紋, 귀갑문龜甲紋, 백화 만초百花蔓草, 방승方勝, 방벽方壁 등이 있다.

당나라 중기 이후 변식 예술은 한층 더 발전하여 다화문茶花紋, 상금서수祥禽瑞獸의 문양이 나타났으며, 아울러 가릉빈가迦陵頻伽 등 새로운 형식의 문양이 나타난다. 당나라 후기에는 권초 문양에 줄기와 꽃이 없고 오직 잎 무늬와 잎맥이 S자형으로 끊임없이 이어져 있어 매우 복잡한 형태를 보인다.

오대, 송나라, 서하 시기에는 늘 회문回紋, 백주문白珠紋이 있으며 조정藻井의 변식에는 봉황, 새, 권초문이 나타난다. 전례 없이 용과 봉황 문양이 중요하게 등장하는데, 이는 통치자의 권력이 거룩하고 위엄 있음을 상징한다.

원광圓光은 불교 미술 중 조소와 회화에서 부처, 보살, 부처 제자의 후광을 문양으로 장식한 도상이다. 항광項光, 정광頂光, 두광頭光으로도 불린다. 원광은 법력, 지혜와 위엄을 상징화한 예술 표현이다.

원광은 지중해 그리스 신화 이야기를 표현한 회화와 부조에서 최초로 나타나는데, 제일 간단한 형식은 어린 천사의 머리 위에 작은 원형으로 빛을 둘러친 게 대표적이다. 신령과 일반인의 신분을 구분 짓는 기호이며 동시에 종교적 기원을 상징한다.

이런 그리스 문명의 특징이 불교 예술로 흡수되어 가장 다채롭고 가장 큰 규모로 실크로드에 놓인 돈황의 예술로 표현되었다.

초기는 북량, 북위, 서위, 북주가 돈황을 통치하던 시기(약 420~581년)로 돈황 원광 예술이 시작되었다. 부처와 보살의 원광은 이 시기의 다른 회화적 특징과 일치하여 비교적 간단하다. 단층, 쌍층, 다층 원광이 일반적인데, 한 층에 한 가지 색상을 썼으며 원을 두르고 색을 두르는 식으로 표현되었다. 질박하면서 무게감이 있으며, 굵은 선으로 단필에 완성한 것 같이 물 흐르듯 거침이 없는 게 특징이다.

중기는 수, 당, 오대 시기를 말한다. 수나라에 이르러 원광은 점차 화려한 추세를 보였으며, 당나라에 와서는 색채, 문양, 구도가 정교해지고 원광의 양식도 새롭게 변화했다. 예를 들면 막고굴 444굴에는 가지런히 늘어놓은 단화 형식으로 구성되었는데, 포도와 연꽃이 주를 이루는 조합이 엄밀하다. 225굴의 황색 바탕은 자유로운 화변의 원광으로 전체 구성이 얼핏 연결 도안으로 보이지만, 자세히 관찰하면 개개의 구성이 서로 다르게 되어 있다. 그럼에도 균형을 이루고 있어서 안정감을 주면서도 자유분방함을 느낄 수 있다. 217굴은 불교를 내용으로 한 벽화의 대표작 중 하나이다. 굴 내에 그려진 화단 금족花團錦簇의 원광은 매우 화려한데, 성당 시기의

예술 풍격이 종합적으로 표현되어 있다.

　말기는 송, 서하, 원 시기의 벽화를 말하는데 담백하고 우아한 색채에서 점차 청량함이 더해진다. 이때의 원광 도안 구성은 대칭된 연속무늬가 흔해지고 일반화되었다. 조정 중심의 원형 적합 무늬圓形適合紋는 일반적으로 다양한 무늬가 종합적으로 구성된다. 원형의 적합 무늬는 두 가지 구도가 있다. 하나는 십十자형 혹은 미米자형으로 교차 구성한 형식이고, 다른 하나는 원형 밖에 원을 여러 겹 둘러 사방으로 방출하는 형식이다. 전자의 구성은 원형을 4등분, 8등분, 12등분으로 나눈 다음 각 등분 안에 다른 등분과 어울리는 평면 무늬를 표현했다. 도형상 대칭對稱, 대응對應, 상동相同, 상사相似

등의 특징이 있다. 후자의 환형環形 무늬는 원점을 중심으로 구심 원형 무늬와 원심 원형 무늬가 있고, 구심원과 원심원 사이에 밖으로 확산되는 무늬도 있다.

　막고굴과 유림굴榆林窟은 천여 년의 제작 과정을 거치면서 다 기록할 수 없을 만치 아름답고 화려한 문양 장식의 예술 작품들을 남겼다. 이것이 사람들에게 남긴 가장 큰 의미는, 바로 인류는 위대하고 무궁무진한 상상력과 창의력, 적응력을 갖고 있다는 것이다.

2016년 6월
양동묘우, 진웨이둥

21

원광 선묘 42

수
나
라

수
나
라

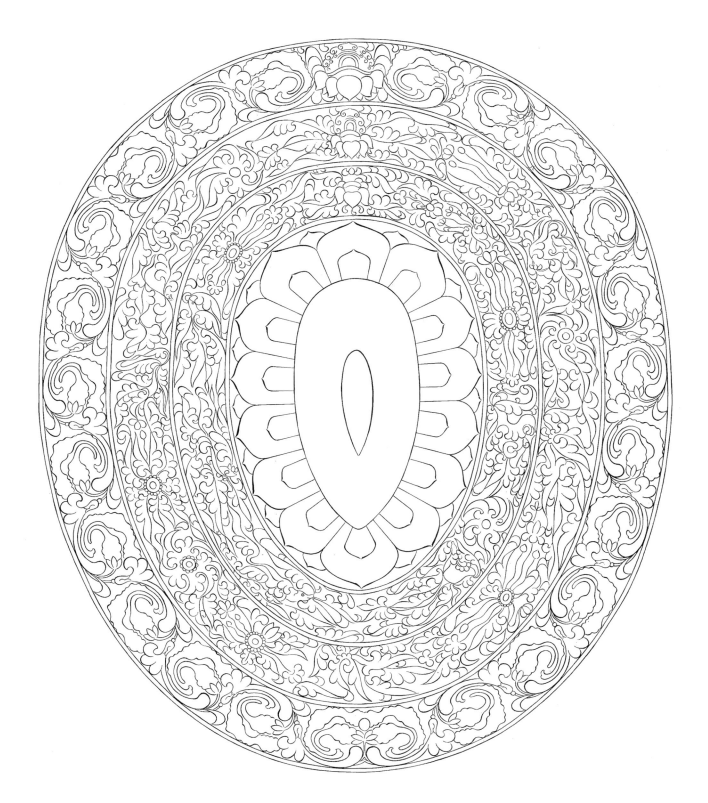

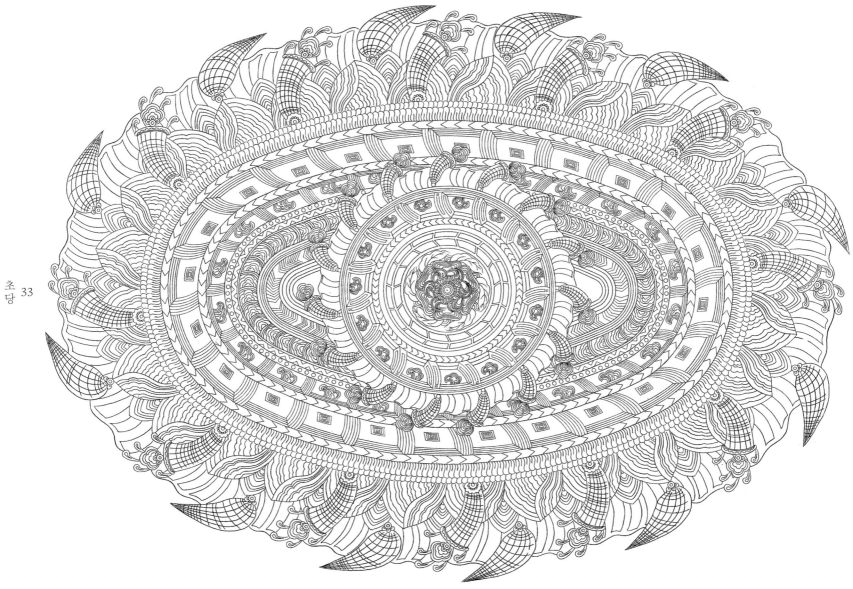

초
당 33

초
당 35

36 초
당

38 초
당

초
당 39

40 성
당

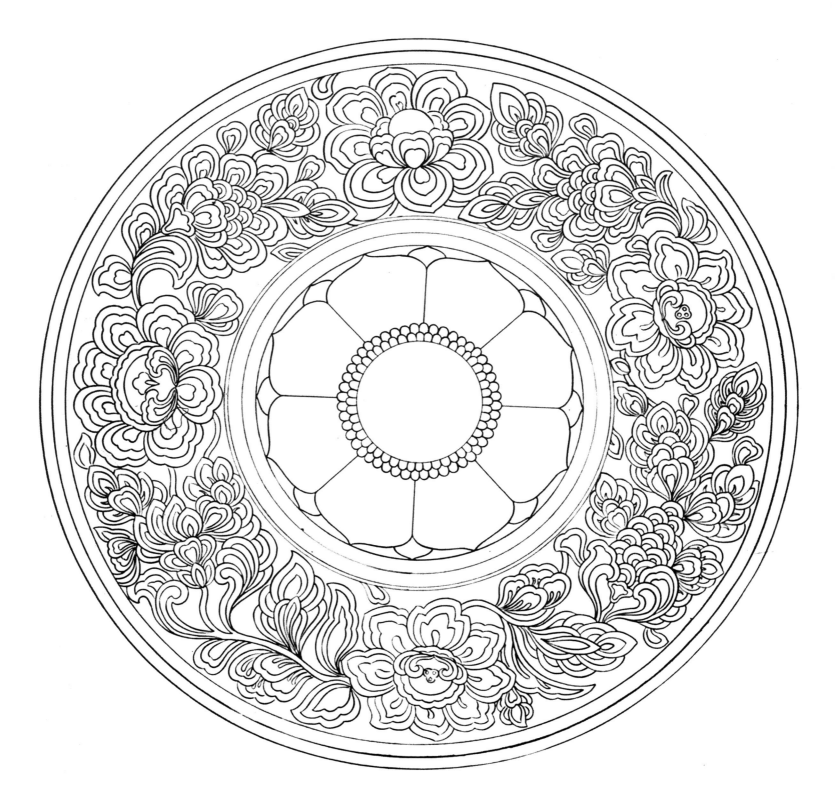

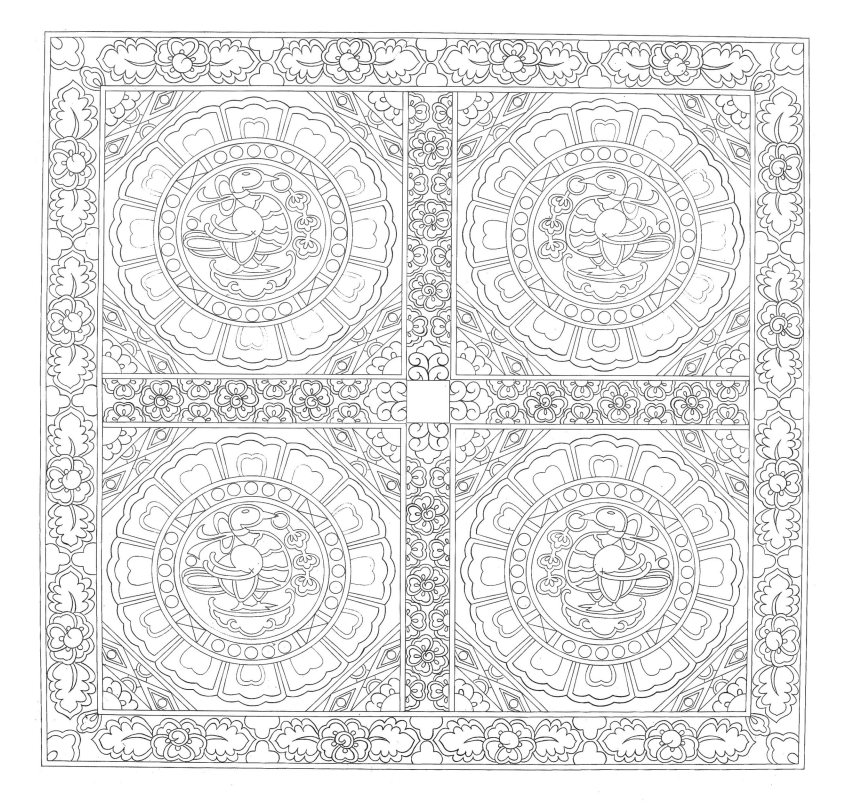

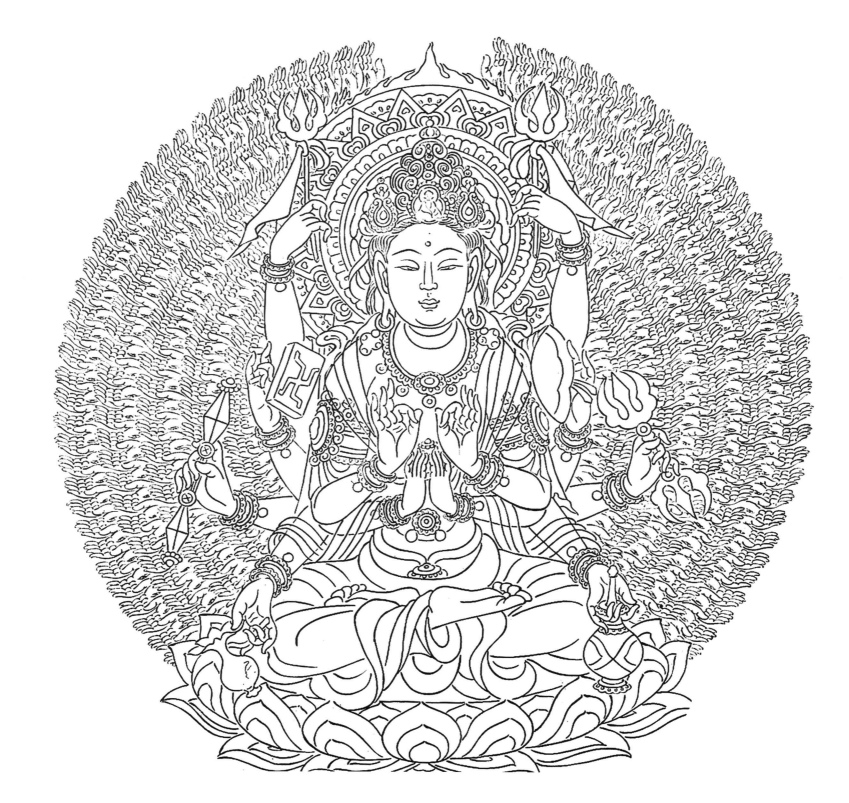

오
대 53

54 오
대

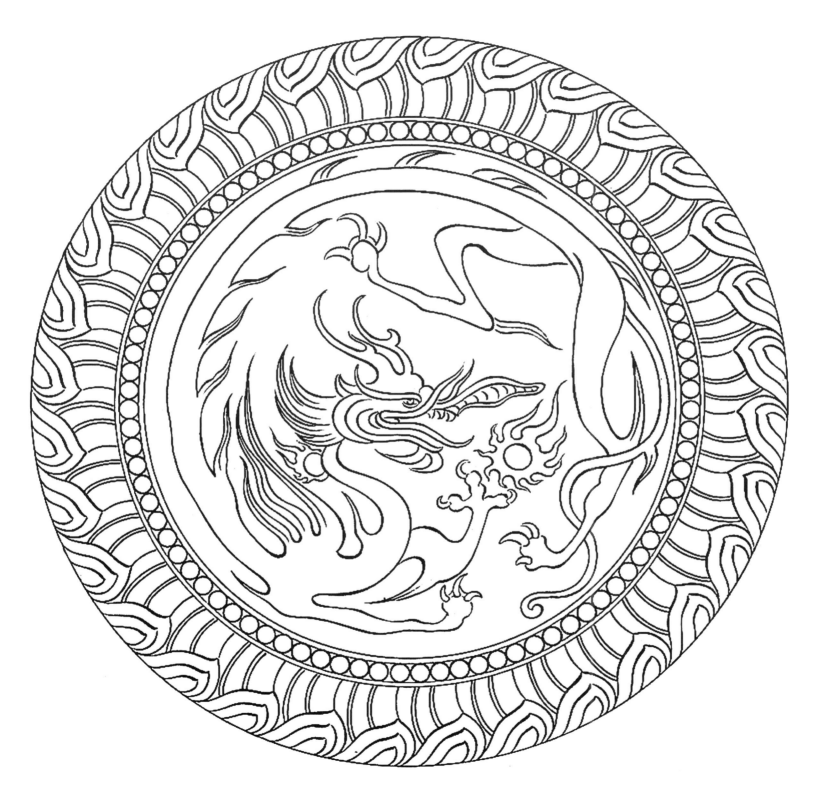

송
56 나
라

쿠
차 63

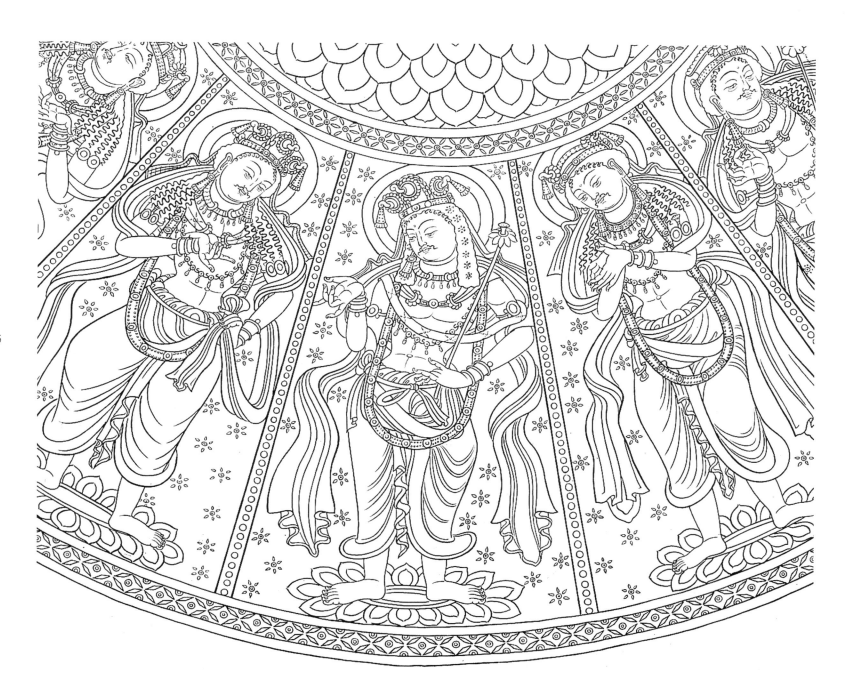

변식 선묘 98

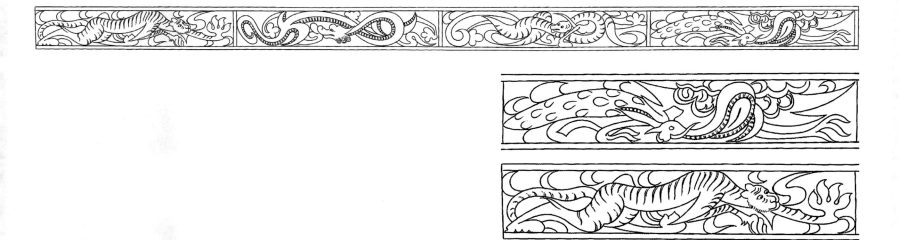

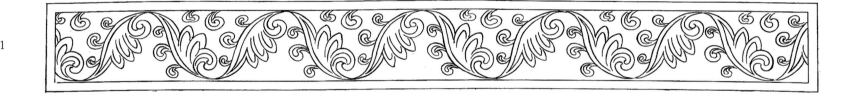

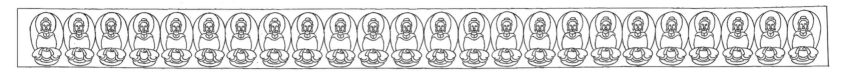

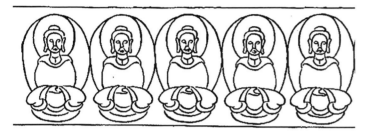

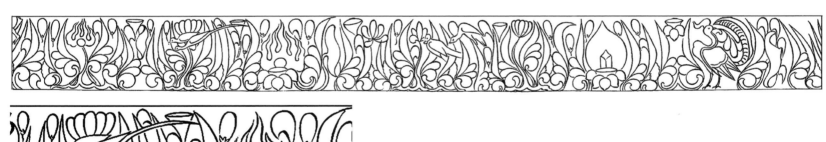

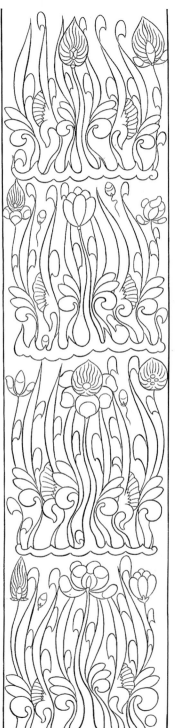

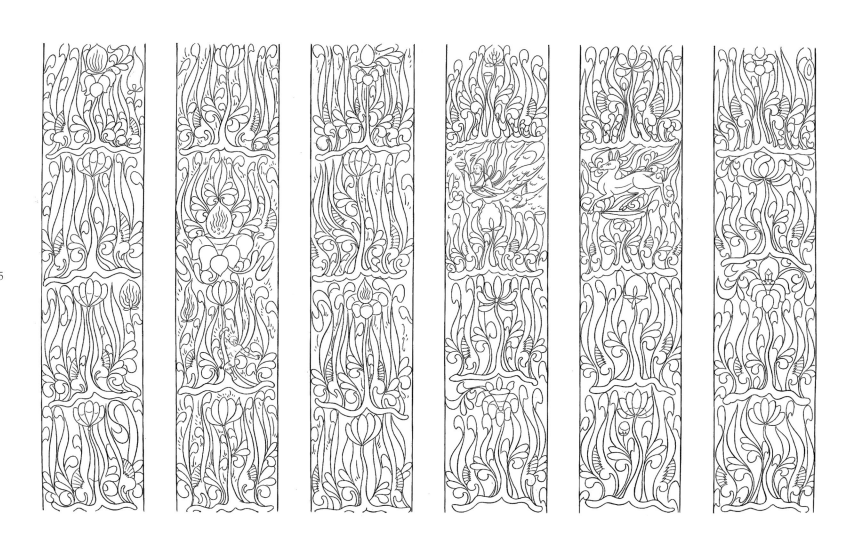

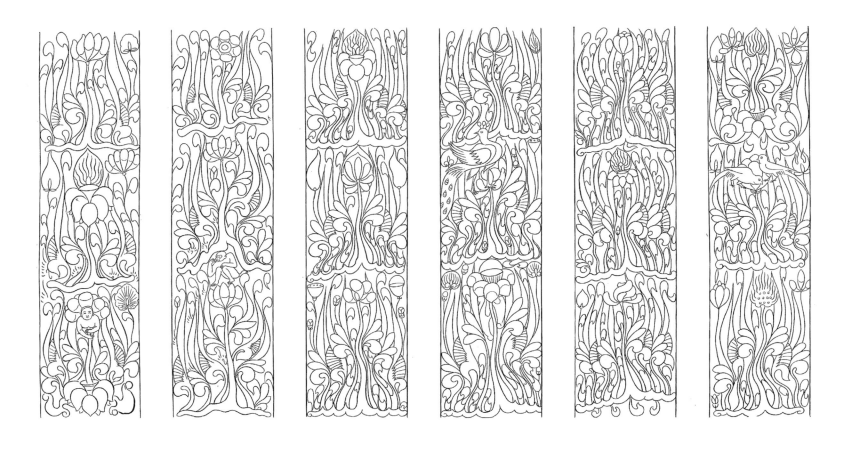

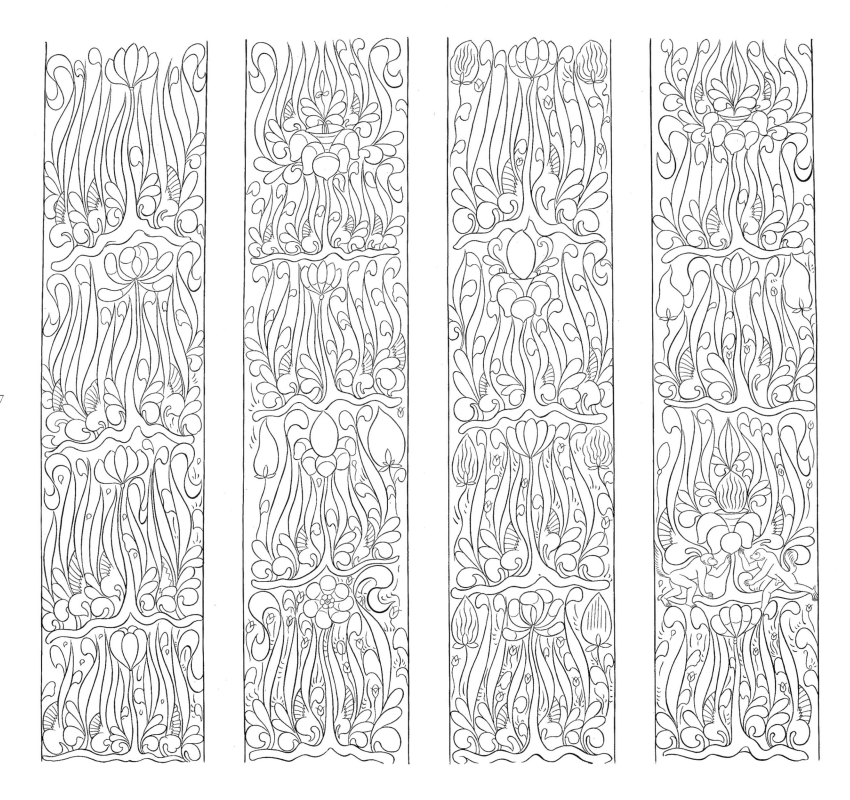

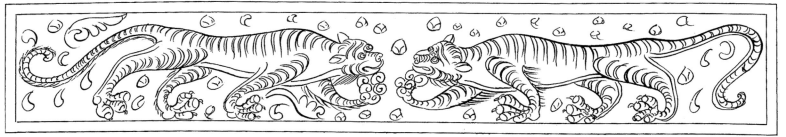

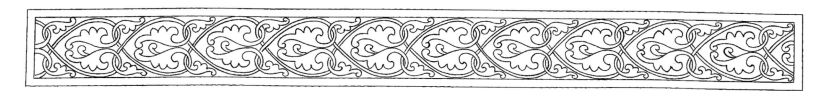

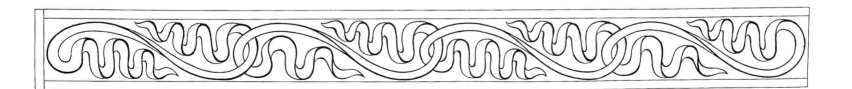

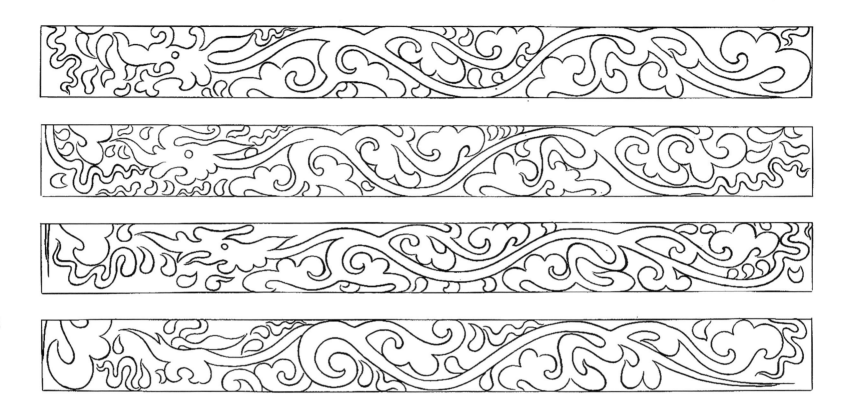

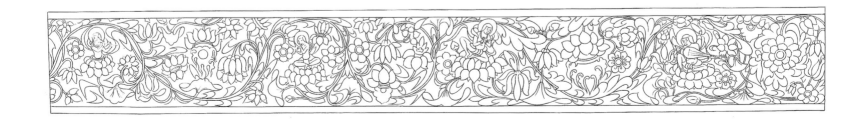

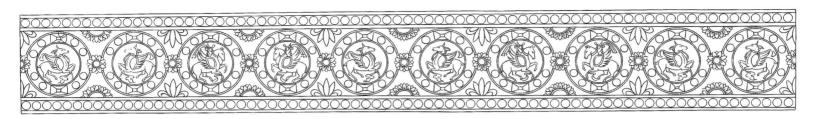

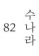

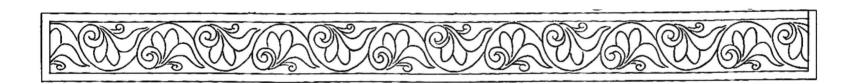

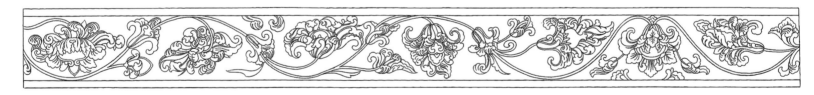

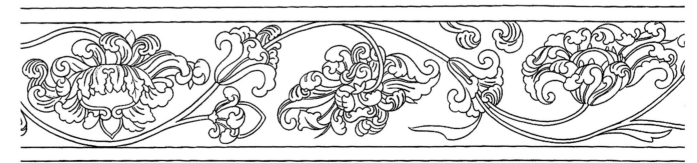

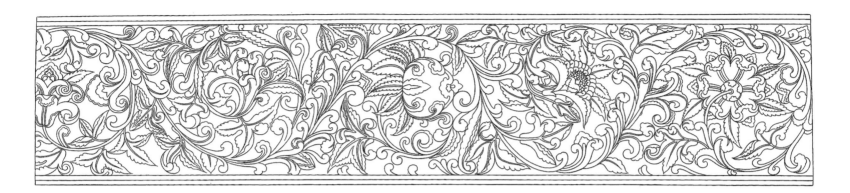

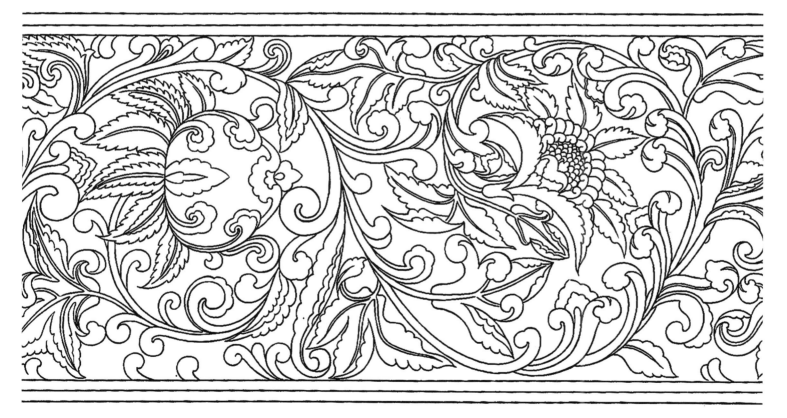

 초당 85

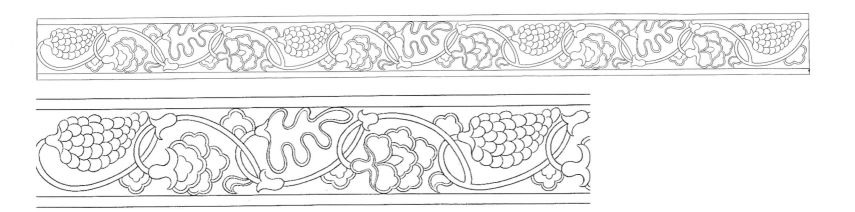

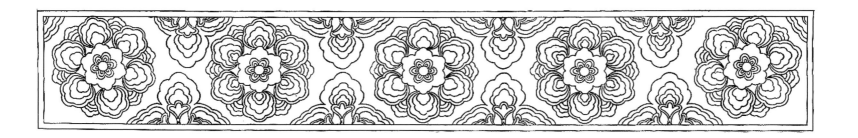

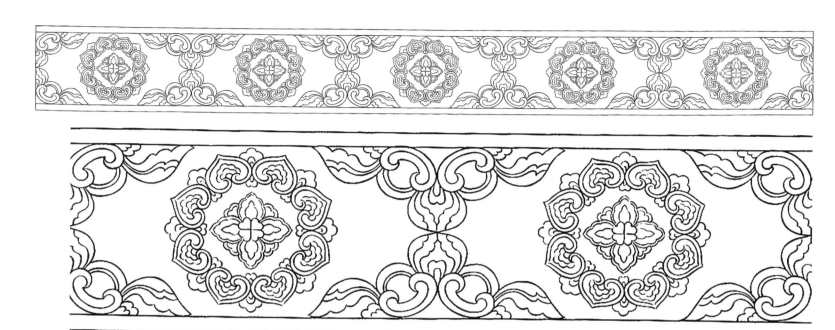

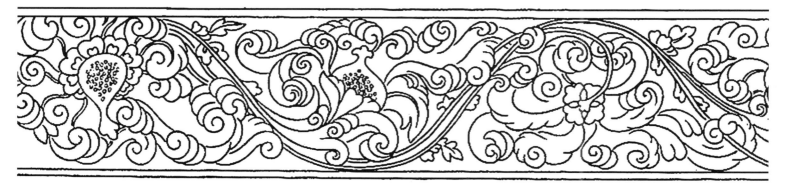

만
당

95

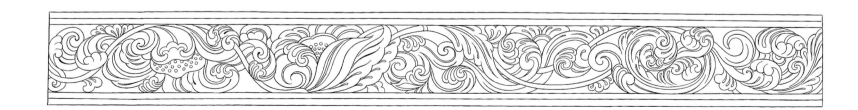

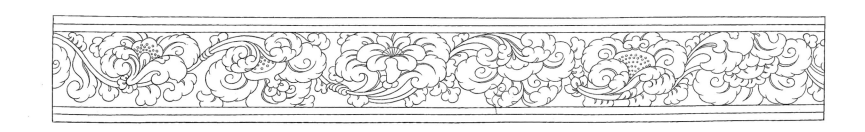

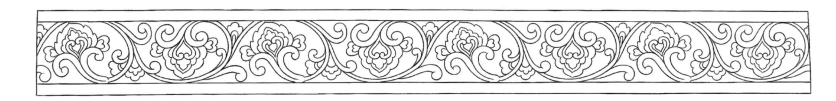

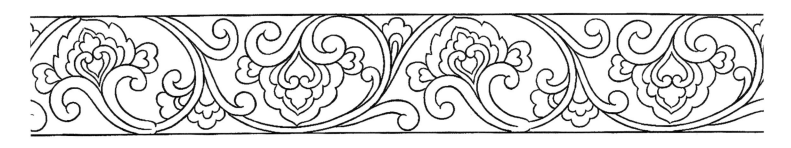

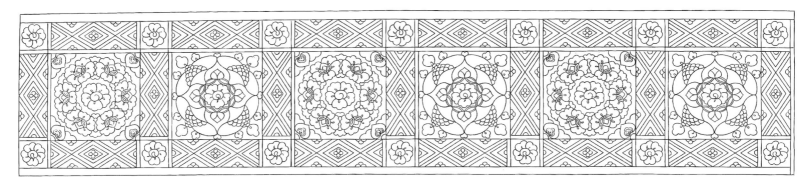

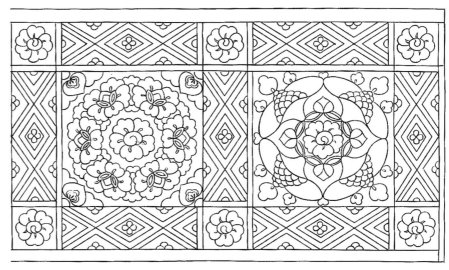

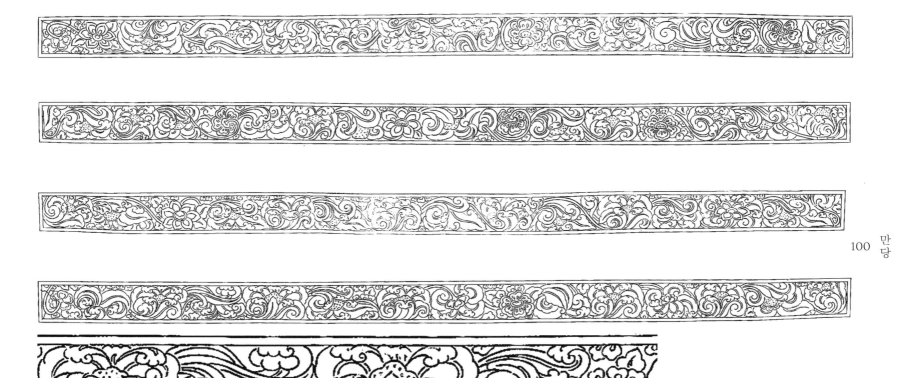

만
당

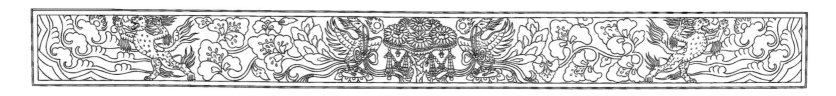

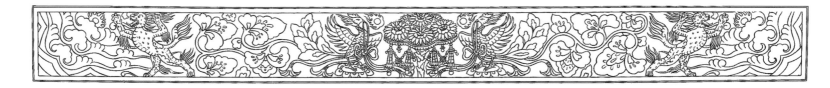

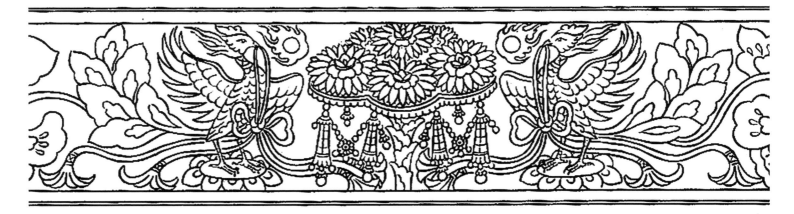

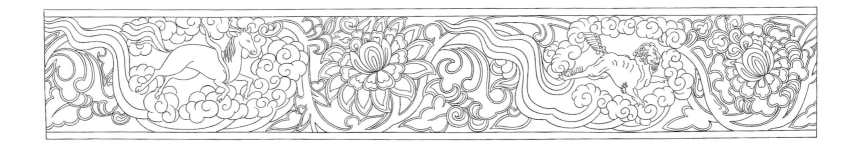

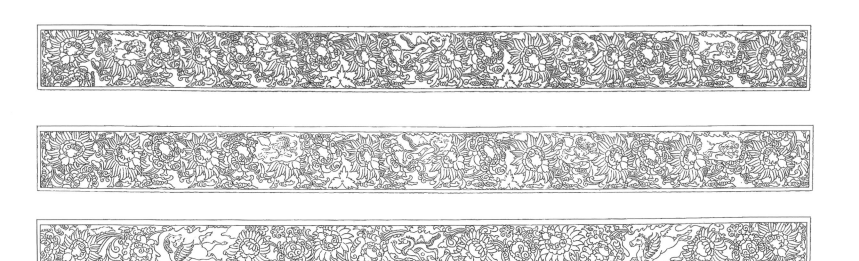

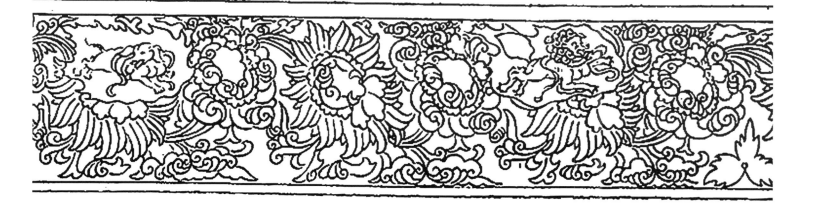

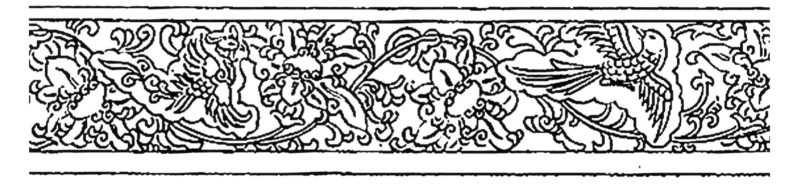

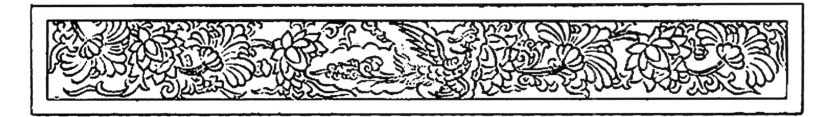

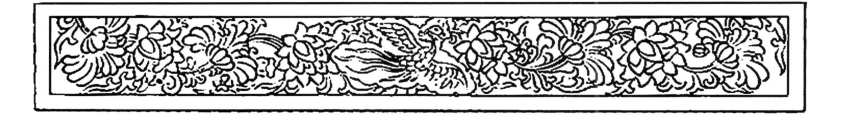

원
나
라

도안 설명

* 도안 설명의 내용 구성은, 먼저 도안이 놓인 페이지 수, 도안 이름, 한자 이름, 굴 번호, 제작 시기로 되어 있다.

* 막고굴 번호의 표기는 원서에는 '막고굴 OOO굴'의 형식인데, 이 책에서는 '막고굴'을 생략하고 번호를 괄호에 넣었다. 예) 막고굴 142굴 → (142굴). 그 외 다른 굴 이름은 그대로 사용했다.

* 당나라의 시기를 네 개로 나누는데 각각의 시기는 아래와 같다. 초당初唐은 고조 무덕 1년(618년)에서 현종 즉위의 전년 (711년)까지로 당의 성립 초기이다. 성당盛唐은 현종 2년(713년)에서 대종 때까지로 이백李白, 두보杜甫, 왕유王維, 맹호연孟浩然과 같은 위대한 시인이 나왔다. 이 시기에 당나라 시가 가장 융성하였다. 중당中唐은 대종代宗 때부터 14대 문종文宗 때까지 약 70년간인데, 이 시기에 한유, 유종원, 백거이 등이 활동했고 고시古詩가 번창했다. 만당晚唐은 당의 마지막 시기로 836년에서 907년까지이며, 이상은, 두목, 사마예, 장교張喬 등이 활약했다.

115

* 석굴의 구조는 선굴禪窟, 중심탑주굴中心塔柱窟, 전당굴殿堂窟로 나눌 수 있다. 선굴은 승려가 생활하는 공간을 말한다. 중심탑주굴은 예불당으로 탑이 굴의 가운데 천장까지 연결되어 있고, 탑에 감을 파서 불상을 봉안한다. 전당굴은 굴 안쪽 벽에 불단을 마련한 구조로 가장 많다.

2쪽 **인동문 배광** 忍冬紋背光 (401굴) 수나라
배광은 부처나 보살 뒤에서 내비치는 신비한 빛을 말한다. 이 배광 문양은 다양한 인동 무늬를 정교하고 아름답게 표현하였는데, 이런 배광과 원광은 북조 시기의 소박한 풍격에서 점차 당나라의 화려한 풍격으로 이행하는 과정을 나타낸다. 더욱이 계란형의 배광을 겹쳐 쌓는 표현은 원형과 타원형보다 어렵다. (= 32쪽 선묘)

3 **화개** 華蓋 (66굴) 초당
타원형 화개의 중심에 작은 원형이 겹치는데, 바깥 화개와 같은 방향으로 돌고 있어서 마치 천체의 운행 궤적과 같다. 고대 화공의 독특한 구성을 엿볼 수 있다. 이 문양은 후일 베이징 전국인민대표대회 회의실 천장의 문양 도안에 사용된다. (= 33쪽 선묘)

4 **연화 원광** 蓮花圓光 (217굴) 초당
이 원광의 문양은 정교하고 아름답다. 한 둘레의 연속 문양으로 구성되었다. 변식은 세 겹으로 나뉘는데 제일 안쪽은 활짝 핀 연꽃이고, 중간층은 운두문 연속 문양이며, 바깥층은 일정이부(一整二剖, 가지런한 한 송이와 반으로 쪼갬)한 작은 단화(團花, 둥그런 꽃)의 연속 문양이다. 전체 구성이 단아하고 규칙적이다. (= 35쪽 선묘)

5 **단화 포도문 배광** 團花葡萄紋背光 (444굴) 초당
전체 배광은 하나의 큰 단화를 형성한다. 대칭되는 문양은 풍성하고 정열적이며 관객들에게 미적 향수와 시각적 울림을 준다. (= 36쪽 선묘)

6 **다화 포도문 원광** 茶花葡萄紋圓 (225굴) 성당
연꽃무늬를 중심으로 자유로운 치자꽃 무늬로 장식되었다.

자유분방한 문양은 균형과 대칭을 요구하지 않지만 전혀 어지럽다는 느낌을 주지 않는다. (= 43쪽 선묘)

7 **권초문 원광** 卷草紋圓光 (굴번호 미상) 당나라
중심에 활짝 핀 연꽃무늬가 있고, 바깥은 상당히 활발한 권초문을 자유 변식으로 표현했다. (= 44쪽 선묘)

8 **석류화 원광** 石榴花圓光 (굴번호 미상) 당나라
이 원광은 전체가 큰 단화 문양이다. 여러 모양의 석류꽃 무늬들을 서로 다르게 배열하고 조합한 문양의 구성이다. 문양이 중심으로 쏠리거나, 밖으로 확산되거나, 서로 엇갈려 뒤섞였는데, 이는 문양의 배치가 균형 있으며, 성기거나 빽빽한 정도를 적절하게 표현하려는 데 목적이 있다. (= 46쪽 선묘)

9 **연화 원광** 蓮花圓光 (굴번호 미상) 당나라
완전 대칭으로 구성했다. 중심은 연꽃이고, 가운데 층은 복숭아 모양의 연속 운두문이며, 바깥층은 연속 배열한 작은 단화이다. 전체 원광 도안은 정교하여 안에서 밖으로 겹겹이 그려나갔다. (= 47쪽 선묘)

10 **주악 빈가 정심** 奏乐频伽井心 (360굴) 중당
조정 중앙에 악기를 연주하면서 춤추고 노래하는 신비한 새인 가릉빈가가 있다. (= 48쪽 선묘)

11 **연화 원광** 蓮花圓光 (굴번호 미상) 송나라
화개 모양으로 원광을 도안했다. 가운데는 연꽃이 피어 있고 그 바깥으로는 다화茶花 무늬가 이어진다. 제일 바깥층은 수각문, 영락, 수만 등을 시계 방향으로 쏠리게 하여 역동성이 넘쳐 흐른다. (= 55쪽 선묘)

12 **쌍봉 평기 원심** 雙鳳平棋圓心 (안서유림굴 10굴) 원나라
두 마리의 비상하는 봉황으로 가운데를 장식했다. 바깥층에

겹치는 구름무늬는 마치 움직이는 듯한 생동감을 준다. 이 도상은 돈황 예술에서 유일하다. (= 60쪽 선묘)

13 **용문 연화 굴정** 龍紋蓮花窟頂 (5굴) 원나라
굴의 원형 천장에 맞추어 화개를 도안했다. 연화 무늬를 중심으로 바깥으로 예리한 각형의 회전하는 문양을 이어서 배치하여 마치 선회하면서 상향하는 착각을 일으킨다. 가운데 층은 여의주를 노리는 용 일곱 마리의 문양이다. 바깥층은 드리워진 주련(구슬), 영락, 수만이다. (= 61쪽 선묘)

14 **군무원 궁정** 群舞圓穹頂 (쿰트라석굴 46굴) 쿠차 왕국
중국 신강의 쿰트라석굴은 중원의 서진 시기부터 착굴되기 시작하였으며 현재 쿠차현 경내에 위치한다. 초당 시기에 착굴된 이 굴의 천장은 서역에서 유행했던 돔 형식으로 되어 있다. 정교한 도안과 아름다운 구성으로 되어 있어 보기 드문 예술 보물이다. 지역이 달라서 인물 조형도 막고굴 벽화와는 판이하게 다르다. 연화좌에 서 있는 중앙아시아 얼굴상의 보살 열셋은 표정이 다양하고 체형이 우아한 게 특징이다. 비잔틴 예술의 영향이 깊이 반영되었다. (= 62쪽 선묘)

15 **군무원 궁정(부분)** 群舞圓穹頂 (쿰트라석굴 46굴) 쿠차 왕국
(= 63쪽 선묘)

원광 선묘 42

23 **비천 배광** 飛天背光 (용문석굴) 북위
이 문양은 막고굴의 원광이 아니라 같은 시기 뤄양洛陽 용문석굴에 있는 큰 부처의 석각 원광으로, 서위 시기의 막고굴 285굴의 비천 문양과 동일한 초본을 사용했다. 실크로드에 놓인

불교 예술들도 서로 공유를 했고, 그 결과 예술 요소들과 시대 풍격이 서로 비슷하다는 특징을 갖는다. 여러 겹으로 핀 연꽃에 둘러싸여 악기를 연주하며 춤을 추는 선녀(비천)가 그려져 있고 바깥으로 연주문, 첩패문(疊貝紋, 조개껍질이 겹친 무늬), 수각문 등이 장식되었다.

24 **연화 정심** 蓮花井心 (285굴) 북위

칠보 연못에 연송이가 피어나고 물보라가 두 겹으로 일렁인다. 현대에도 아홉 번 회전한 물 문양을 길상도안으로 자주 도안하고 사용하는데 효과가 매우 뛰어나다. 2008년 베이징 올림픽의 '상운(祥雲, 상서로운 구름)' 무늬가 바로 이런 데서 영감을 얻었다.

25 **연화 정심** 蓮花井心 (428굴) 북주

원형 연꽃은 순서가 명확하게 방사형으로 펼쳐져 있다. 연꽃은 진흙에서 피지만 더럽지 않아서, 고결함의 상징으로 불교에서는 오랫동안 찬양해 온 제재題材이다. 불교 석굴의 돔과 조정의 중심 문양에 연꽃을 제재로 삼는 경우가 많다.

26 **삼록 연화 정심** 三鹿蓮花井心 (272굴) 서량

달리는 사슴 세 마리가 서로 쫓고 쫓기는 장면으로 삼각형 구도로 되어 있다. 둘레 원형의 바깥은 여덟 개의 잎을 가진 연꽃이 겹쳐져 있다. 세 마리 사슴을 세 개의 귀로만 표현했지만 각 사슴이 귀를 두 개씩 가진 것으로 착시를 일으킨다. 불교에서 사슴은 길상의 동물이다. 불교의 본생 이야기 중 『구색록 九色鹿』에는 부처가 전생에 사슴으로 환생해서 자비로 사람을 구원하는 내용이 담겨 있다.

27 **운문 연화 정심** 暈紋蓮花井心 (398굴) 수나라

천장 중심에는 시계 반대 방향의 연꽃심이 있고 바깥으로는 겹쳐진 연꽃잎이 있다. 안쪽은 팽팽하고 바깥쪽이 헐렁한 특징은 센터 마크를 연상케 한다.

28 **운문 화생 동자 정심** 暈紋化生童子井心 (380굴) 수나라

문양 중심에 연화 동자가 연꽃 좌대 위에 가부좌하고 있으며 가운데 층은 방사형 운문(暈紋, 햇무리처럼 어지럽게 뻗어 나가는 무늬)이다. 불경에서 극락 세계의 동자는 연꽃 속에서 화생化生되었다고 한다. 동자는 광환(빛나는 고리)에 둘러싸여 신성하고 장엄하다. 제일 바깥쪽은 다른 형식의 운문으로 장식되었다.

29 **연주 수렵 문식** 連珠狩獵紋飾 (420굴) 수나라

문양은 사방 연속 방식으로 펼쳐지며 익마(날개 달린 말)와 수렵도(사냥도)로 구성되었다. 머리를 돌리고 질주하는 역동적인 익마와 코끼리를 타고 달려드는 맹호를 몽둥이로 후려치는 사냥꾼 모습이 긴장감을 잘 드러낸다. 원형 문양은 큰 원에 작은 원을 씌우는 연주문으로 되어 있다. 연주문은 서역의 소수 민족들이 자주 사용하는 장식 문양이다.

30 **연주 수렵 문식(부분)** 連珠狩獵紋飾 (420굴) 수나라

31 **인동문 원광** 忍冬紋圓光 (427굴) 수나라

원광은 부처, 보살과 제자 등의 머리에서 비추는 신령스런 빛을 말한다. 원광은 불교의 원형 문양 도안에서 가장 다양하고 가장 집중하는 제재題材이다. 최초 지중해 지역에서 그리스 신의 머리 위에 표현한 것에서 비롯되었는데, 이후 힌두교에서 받아들였고 불교에서도 계속 사용하였다. 돈황 석굴의 여러 부처와 보살들에 가장 집중해서 정교하고 아름답게 표현되었으며 지혜와 장엄과 신성함을 대표한다.

32 **인동문 배광** 忍冬紋背光 (401굴) 수나라

배광은 부처나 보살의 뒤에서 내비치는 신비한 빛을 말한다.

117

이 배광 문양은 다양한 인동 무늬를 정교하고 아름답게 표현했는데, 이러한 배광과 원광은 북조 시기의 소박한 풍격에서 점차 당나라의 화려한 풍격으로 이행하는 과정을 나타낸다. 더욱이 계란형의 배광을 겹쳐 쌓는 표현은 원형과 타원형보다 어렵다. (= 2쪽 채색 도안)

33 **화개** 華蓋 (66굴) 초당

타원형 화개의 중심에 작은 원형이 겹치는데, 바깥 화개와 같은 방향으로 돌고 있어서 마치 천체의 운행 궤적과 같다. 고대 화공의 독특한 구성을 엿볼 수 있다. 이 문양은 후일 베이징 전국인민대표대회 회의실 천장의 문양 도안에 사용된다. (= 3쪽 채색 도안)

34 **화개(부분)** 華蓋 (66굴) 초당

초당 시기 이 화개는 앞의 큰 화개의 중심에 있는 작은 화개이다. 원형 나선 형식으로 겹겹이 구성했다.

35 **연화 원광** 蓮花圓光 (217굴) 초당

이 원광의 문양은 정교하고 아름답다. 한 둘레의 연속 문양으로 구성되었다. 변식은 세 겹으로 나뉘는데 제일 안쪽은 활짝 핀 연꽃이고, 중간층은 운두문 연속 문양이며, 바깥층은 일정이부(一整二剖, 가지런한 한 송이와 반으로 쪼갬)한 작은 단화(團花, 둥그런 꽃)의 연속 문양이다. 전체 구성이 단아하고 규칙적이다. (= 4쪽 채색 도안)

36 **단화 포도문 배광** 團花葡萄紋背光 (444굴) 초당

전체 배광은 하나의 큰 단화를 형성한다. 대칭되는 문양은 풍성하고 정열적이며 관객들에게 미적 향수와 시각적 울림을 준다. (= 5쪽 채색 도안)

37 **권초문 원광** 卷草紋圓光 (217굴) 초당

원광은 안과 밖 두 층으로, 안쪽은 대칭한 문양으로, 바깥은 얽힌 가지가 연속하는 권초문을 변화시킨 문양이다. 문양이 정제되고 아름다우며 표현이 섬세하고 화려하다.

38 **단화 원광** 團花圓光 (321굴) 초당

원광의 중앙에 동그란 단화를 표현했고 주변에 석류꽃 무늬를 둘렀다. 바깥쪽에는 작은 단화가 연속해서 펼쳐져 있다.

39 **연화 원광** 蓮花圓光 (217굴) 초당

두 층의 대칭인 연속 문양으로 구성했지만 시각적으로 완전히 대칭되기에 문양은 균형이 잡혀 있다. 바깥층의 운두문雲頭紋은 같은 무늬를 정반正反으로 하여 완전히 대칭한 연속 문양을 이룬다.

40 **연화 원광** 蓮花圓光 (188굴) 성당

원광 중심에 활짝 핀 연꽃이 있고 바깥은 단화가 풍성하게 피어난다. 얽힌 가지끼리 서로 맞물려 연결되어 화끈하고 분방한 느낌이다.

41 **연화 원광** 蓮花圓光 (225굴) 성당

안과 밖 두 층으로 구성된 원광이다. 안쪽은 활짝 핀 연꽃이 간결하고 대범하다. 바깥층은 자유분방한 치자꽃 문양으로 얼핏 보면 각 꽃무늬가 같아 보이지만 실제로는 모두 달라서 전체적으로 화려하면서도 가지런한 모습입니다.

42 **연화 원광** 蓮花圓光 (225굴) 성당

가운데 큰 연꽃의 바깥층은 상하좌우 네 개의 다화茶花 무늬로 구성했고 각 다화에 꽃잎을 둘렀다. 옆의 꽃무늬도 똑같이 꽃잎으로 둘렀고, 중심의 꽃무늬는 세 개의 작은 꽃으로 변화시켰다. 전체 문양은 간결하고 균형이 잡혀 있다.

43 **다화 포도문 원광** 茶花葡萄紋圓 (225굴) 성당

연꽃무늬를 중심으로 치자꽃 무늬를 자유롭게 장식했다. 자유분방한 문양은 균형과 대칭을 요구하지 않지만 전혀 어지럽다는 느낌을 주지 않는다. (= 6쪽 채색 도안)

44 **권초문 원광** 卷草紋圓光 (굴번호 미상) 당나라
중심에 활짝 핀 연꽃무늬가 있고, 바깥은 상당히 활발한 권초문을 자유 변식으로 표현했다. (= 7쪽 채색 도안)

45 **권초문 배광** 卷草紋背光 (굴번호 미상) 당나라
세 겹으로 된 배광이다. 중심은 연꽃이고 중간층은 다화茶花의 자유 문양이고 바깥층은 기복이 강한 권초문이다. 정열적이고 분방하다.

46 **석류화 원광** 石榴花圓光 (굴번호 미상) 당나라
이 원광은 전체가 큰 단화 문양이다. 여러 모양의 석류꽃 무늬들을 서로 다르게 배열하고 조합한 문양의 구성이다. 문양이 중심으로 쏠리거나, 밖으로 확산되거나, 서로 엇갈려 뒤섞였는데, 이는 문양의 배치가 균형 있으며, 성기거나 빽빽한 정도를 적절하게 표현하려는 데 목적이 있다. (= 8쪽 채색 도안)

47 **연화 원광** 蓮花圓光 (굴번호 미상) 당나라
완전 대칭으로 구성했다. 중심은 연꽃이고, 가운데 층은 복숭아 모양의 연속 운두문이며, 바깥층은 연속 배열한 작은 단화이다. 전체 원광 도안은 정교하여 안에서 밖으로 겹겹이 그려나갔다. (= 9쪽 채색 도안)

48 **주악 빈가 정심** 奏乐频伽井心 (360굴) 중당
조정 중앙에 악기를 연주하면서 춤추고 노래하는 사람의 머리를 한 새인 가릉빈가가 있다. (= 10쪽 채색 도안)

49 **안문 단화 평기** 雁紋團花平棋 (361굴) 중당
서로 마주하는 네 마리의 기러기가 입에 꽃을 물고 연꽃의 가운데를 꿰고 있다. 네 귀퉁이는 능격문(菱格紋, 마름모꼴이 반복적으로 놓인 무늬)이고, 네 칸은 일정이부一整二剖한 다화茶花의 연속 변식으로 구분했다. 바깥의 네 테두리는 잎이 활짝 핀 다화 두 송이의 연속 변식으로 마감했다. 도안은 몇 안되는 요소들로 충분히 가지런한 아름다움을 나타냈다.

50 **안문 단화 평기(부분)** 雁紋團花平棋 (361굴) 중당

51 **천수 관음 정심** 千手观音井心 (161굴) 만당
천수 천안 관세음보살의 천수는 겹겹이 쌓아 원형으로 배경을 배치했다. 관음보살은 연꽃 좌대 위에 결가부좌하고 있으며 천수는 자연스럽게 배광을 이룬다. 연꽃 좌대의 곡선 모양은 천수의 원형과 연결되어 완정한 원형이다. 이런 뛰어난 창의성은 조정 예술 작품에서 보기 드문 경우이다.

52 **단룡 정심** 團龍井心 (61굴) 오대
당나라 이후의 돈황 조정 예술에서는 단룡 정심이 비교적 많이 보인다. 용은 중화 민족의 토템으로, 여기서 불교 문화를 상징하는 연꽃과 결부시켰는데, 이는 당나라 이후 중국 문화와 불교가 한층 더 융합했음을 의미한다.

53 **쌍룡 정심** 雙龍井心 (55굴) 오대
중심에 두 마리의 용이 여의주를 가지고 놀고 있다. 중간층은 연주문이고 바깥층은 안으로 말린 연꽃잎 문양이다. 연꽃 가운데서 노는 용의 문양은 이 시기에 흔히 볼 수 없는 도상이다.

54 **단룡 정심** 團龍井心 (146굴) 오대
안으로 말린 연꽃무늬 가운데에 둥근 모양의 단룡團龍이 있다. 바깥층에 운두문 꽃 모양으로 화환을 이룬다. 이 시기에 자주 보이는 연꽃과 단룡 문양이다.

55　**연화 원광** 蓮花圓光 (굴번호 미상) 송나라

화개 모양으로 원광을 도안했다. 가운데는 연꽃이 피어 있고 그 바깥으로는 다화茶花 무늬가 이어진다. 제일 바깥층은 수각문, 영락, 수만 등을 시계 방향으로 쏠리게 하여 역동성이 넘쳐 흐른다. (= 11쪽 채색 도안)

56　**금룡 정심** 金龍井心 (76굴) 송나라

연꽃 가운데에 여의주와 단룡이 있고 연꽃잎은 규칙적으로 말려 있다. 이런 문양은 당시 유행했던 도상으로 이 시기에 기준이 되는 도안이다.

57　**금룡 정심** 金龍井心 (234굴) 서하

단룡이 여의주를 물고 하늘로 나는 문양이다. 그 밖으로 시계 반대 방향의 운두문이 이어지고, 가장 바깥층은 운두문 화환이 연결되어 있다.

58　**구불 정심** 九佛井心 (안서유림굴 10굴) 서하

농후한 불교 색채를 띤 원형 도상으로 구품왕생九品往生을 간략히 그린 형식이다. 중앙에 아미타부처를 배치하고 주변에 여덟 부처를 여덟 개의 연꽃잎에 구성했다. 돈황 벽화에서 이런 도상은 서하와 원나라 시기에만 있는 제재題材이다.

59　**채운 단룡** 彩暈團龍 (안서유림굴 2굴) 서하

역동적이고 용맹한 모습의 단룡이 중앙에 배치되고 바깥층은 시계 방향으로 운행하는 운문暈紋으로 장식하여 시각적으로 생동감을 준다.

60　**쌍봉 평기 원심** 雙鳳平棋圓心 (안서유림굴 10굴) 원나라

두 마리의 비상하는 봉황으로 가운데를 장식했다. 바깥층에 겹치는 구름 무늬는 마치 움직이는 듯한 생동감을 준다. 이 도상은 돈황 예술에서 유일하다. (= 12쪽 선묘)

61　**용문 연화 굴정** 龍紋蓮花窟頂 (5굴) 원나라

굴의 원형 천장에 맞추어 화개를 도안했다. 연화 무늬를 중심으로 바깥으로 예리한 각형의 회전하는 문양을 이어서 배치하여 마치 선회하면서 상향하는 착각을 일으킨다. 가운데 층은 여의주를 노리는 용 일곱 마리의 문양이다. 바깥층은 드리워진 주련(구슬), 영락, 수만이다. (= 13쪽 채색 도안)

62　**군무원 궁정** 群舞圓穹顶 (쿰트라석굴 46굴) 쿠차 왕국

중국 신강의 쿰트라석굴은 중원의 서진 시기부터 착굴되기 시작하였으며 현재 쿠차현 경내에 위치한다. 초당 시기에 착굴된 이 굴의 천장은 서역에서 유행했던 돔 형식으로 되어 있다. 정교한 도안과 아름다운 구성으로 되어 있어 보기 드문 예술 보물이다. 지역이 달라서 인물 조형도 막고굴 벽화와는 판이하게 다르다. 연화좌에 서 있는 중앙아시아 얼굴상의 보살 열셋은 표정이 다양하고 체형이 우아한 게 특징이다. 비잔틴 예술의 영향이 깊이 반영되었다. (= 14쪽 채색 도안)

63　**군무원 궁정(부분)** 群舞圓穹顶 (쿰트라석굴 46굴) 쿠차 왕국
(= 15쪽 채색 도안)

64　**군무원 궁정(부분)** 群舞圓穹顶 (쿰트라석굴 46굴) 쿠차 왕국

65　**군무원 궁정(부분)** 群舞圓穹顶 (쿰트라석굴 46굴) 쿠차 왕국

변식 선묘 98

67상　**화서 변식** 花絮邊飾 (248굴) 북위

이 도안은 꽃술을 주로 표현한 문양이다. 나뭇가지를 활용하여 아래위 지그재그로 꽃술을 연결하여 무성하고 향기가 짙은 꽃의 생기를 표현했다.

67하 **사신 변식** 四神邊飾 (431굴) 북위

이 변식은 도교에서 모시는 상서로운 네 가지 신(청룡, 백호, 주작, 현무)을 제재題材로 했다. 이는 돈황 초기 불교 장식 예술 중에서 도교를 제재題材로 한 표현이다. 이 변식 문양은 과장과 변형을 거쳐 네 신을 같은 크기와 밀도로 정밀하게 표현하고 테두리 안을 잘 감쌌다.

68상 **인동문 변식** 忍冬紋邊飾 (431굴) 북위

아래위 지그재그로 가지를 휘감은 인동문이 끊임없이 변화하며 연속된다. 인동문은 초기 불교 석굴 문양에서 중요한 구성요소이다. 막고굴에서는 회화 형식으로 나타나지만 용문석굴, 운강석굴 같은 곳에서는 석조각石彫刻으로 표현된다.

68하 **인동문 변식** 忍冬紋邊飾 (251굴) 서위

변식은 세 가지 문양으로 구성되었다. 첫째는 연속 인동문이고, 둘째는 가지로 휘감긴 규칙적인 인동문이며, 셋째는 수조문水藻紋이다. 변식은 석굴 내부로 이어져 세 가지 문양의 구성을 반복하여 재현한다.

69상 **인동 능격문 변식** 忍冬菱格紋邊飾 (251굴) 북위

초기 돈황 평기 문양에서 서로 다른 두 유형의 대칭 문양을 연속으로 응용한 구성을 자주 볼 수 있다. 이 문양이 바로 한 변식에 능격문과 인동문을 서로 맞물려 연속해 표현한 것이다.

69중상 **인동 능격문 변식** 忍冬菱格紋邊飾 (251굴) 북위

초기 돈황의 변식에서는 한 줄 안에 서로 다른 여러 무늬가 연이어 보인다. 이후로는 도안 제작 규칙에 부합하지 않는 표현이라 평가되지만, 북조 시기에는 오히려 아주 보편적으로 쓰인 도안이었다.

69중하 **능격문 변식** 菱格紋邊飾 (251굴) 북위

돈황 석굴에서 이런 기하 변식 유형은 당시 유행했던 방직 문양을 본뜬 것으로, 중앙아시아 민족의 방직물에서 자주 볼 수 있다. 출토된 의상 문양에서도 이를 확인할 수 있다. 아주 평범하고 간단해 보이는 이 문양에도 화공들의 심혈을 기울인 창작 과정이 여전히 깃들어 있다.

69하 **인동문 변식** 忍冬紋邊飾 (251굴) 북위

이 문양은 양식이 점차 교묘하게 변하게 되는데, 회전하는 적은 수의 넝쿨은 이후에 나타날 넝쿨 무늬의 초기 형태이다. 돈황 예술에서 인동 무늬는 처음부터 풍부한 변화를 추구한다.

70상 **인동 능격문 변식** 忍冬菱格紋邊飾 (435굴) 북위

두 개의 서로 다른 무늬가 맞물리는 테두리 장식이다. 두 장식은 각각 다른 마름모꼴로 서로 맞물려 인동문 변식을 이루고 있다.

70하 **인동문 변식** 忍冬紋邊飾 (435굴) 북위

돈황의 이른 시기 인동 문양은 풍만하지만 단순하고 거칠다. 변식은 파도치는 듯한 흐름 문양과 자체로 크게 뒤틀린 모양이 같은 시기 통상적인 인동 문양보다 밀도가 높게 나타난다. 이 시기의 교묘한 문양 형식은 변화의 시작을 알리는 실마리로 볼 수 있다.

71상 **능격 잡화 변식** 菱格雜花邊飾 (431굴) 북위

여러 줄기의 곡선 형태 사이로 십자 모양의 작은 꽃무늬를 그려 넣어 빽빽하고 복잡하다는 착각을 일으킨다. 자잘해 보이지만 실은 규칙 있게 배열하며 오른쪽 능격 변식과 이었다.

71중 **인동문 변식** 忍冬紋邊飾 (288굴) 서위

인동문 연속 변식 무늬가 지그재그로 오가고 연결된 꼬불꼬불한 작은 잎 장식은 마치 파도의 물보라처럼 아래위로 펼쳐

저 있다. 이 시기의 변식 문양은 이미 방식이 다양해져서 풍부한 예술 원재료를 제공하고 있다.

71하 **기하문 변식** 幾何紋邊飾 (288굴) 서위
화가는 단순한 기하 무늬에 변화를 넣고 있다. 획일적인 네모 안에 입 '口' 모양과 우물 '井' 모양을 하나씩 건너 넣음으로써 좀 더 풍성한 기하 문양 변식을 그려 냈다.

72상 **천불 변식** 千佛邊飾 (296굴) 북주
천불은 불교 석굴 예술의 영원한 제재題材로서 일반적으로 인자피 윗부분과 벽면에 그렸다. 그러나 이 연속 천불은 조정에서 첫 번째 층의 네 면에 그려진 변식으로, 일반적인 연주문과 다르고 조정이라는 순수한 건축 예술에 불교의 인물 조형적 제재를 가미한 예라고 할 수 있다.

72하 **인동문 변식** 忍冬紋邊飾 (296굴) 북주
이런 형식의 인동문은 인자피에 널리 쓰이는데 수조(水藻, 물에서 자라는 미역과 같은 수생 식물)를 문양화했다. 문양 안에는 다양한 새들과 상서로운 짐승이 그려져 있는데 마치 수림 속에 숨어 있는 요정 같아서 전체 문양에 생동감을 준다.

73상 **인동 기하문 변식** 忍冬幾何紋邊飾 (428굴) 북주
네모진 작은 원형 꽃과 그에 맞물린 인동문은 북조 시기 유행하던 문양이다. 여기에서 다른 점이 있다면 문양의 표현이 매우 공교하고 가로 중심축으로 완정하게 대칭 배열되었다는 것이다.

73하 **인동문 변식** 忍冬紋邊飾 (303굴) 수나라
이 변식을 쌍엽교경연쇄문雙葉交莖連鎖紋이라고 하는데 인동 문양 표현 중에서 가장 정교하다. 잎의 형태는 수려하며 줄기와 잎이 서로 교차하면서 이어지고 내용도 충실하다.

74 **조문 인자피** 藻文人字披 (428굴) 북주
이 문양은 428굴 천장과 서까래 사이의 문양이다. 문양의 구성은 상하 네 층으로 되어 있고 모두 연꽃 인동초의 혼합 문양이다. 다만 연꽃 조형은 서로 다른 각도로 표현했으며 사이사이에 공작새와 작은 새 두 마리를 그려 넣었다. 단순한 식물 문양의 정적인 표현에 동물의 생기를 불어넣어 풍부한 생동감을 주고 있다.

75 **조문 인자피** 藻文人字披 (428굴) 북주
병풍식 인자피 문양인데 사이사이에 수조 모양의 흐느적거리는 식물을 그려 넣었다. 특히 문양 안에 비천, 사슴과 다양한 상서로운 동물을 그려 넣었는데 이는 북조 시기 성숙한 인자피 작품의 표현 방식이다.

76 **조문 인자피** 藻文人字披 (428굴) 북주
여섯 폭 병풍의 인자피 조문藻紋 천장으로, 마치 고요한 숲속처럼 느껴진다. 사이에 화생 동자, 원숭이, 공작새, 까치 등이 간간히 보여 생동감이 넘치는데 야생적인 대자연이 화면에서 느껴진다.

77 **조문 인자피** 藻文人字披 (428굴) 북주
수조水藻 무늬를 구불구불 기어오르게 표현하여 고요하게 흐르는 물속의 깊이를 시각화했다. 이런 문양의 균형 잡힌 밀도와 통일적인 예술 효과는 인자피가 한쪽으로 기울어 보이지 않는 시각 작용이라는 점이다.

78상 **쌍호 도안** 雙虎圖案 (428굴) 북주
78하 **쌍호 도안** 雙虎圖案 (428굴) 북주
호랑이 두 마리가 마주하며 걷고 있다. 발을 내밀고 혀를 토해 내는 모습은 매우 과장되었지만 장식 효과는 뛰어나다. 긴 네

모꼴의 틀 안으로는 호랑이와 그 주변 여백에 연꽃 인동문을 채워서 한쪽으로 기울지 않게 했으며, 이로 인해 돈황 문양 장식의 충만을 맛볼 수 있게 한다.

79상 **연쇄 인동문 변식** 連鎖忍冬紋邊飾 (272굴) 북량
인동 무늬를 서로 겹쳐서 이었는데, 큰 잎은 서로 등을 지고 작은 잎은 서로 마주하고 있다. 겹쳐서 잇는 방식은 평행 궤도마냥 끊임없이 이어가서 서로 맞물린 쇠사슬 같기도 하다.

79하 **인동문 변식** 忍冬紋邊飾 (272굴) 북량
나란히 배치된 두 개의 인동잎이 위로 올랐다가 아래로 내려가며 쭉 연결된 파도 모양을 하고 있다. 이 문양이 변식의 주축이다.

80상 **용문 변식** 龍紋邊飾 (서천불동 8굴) 수나라
이 세 개의 변식은 모두 용을 문양으로 짰다. 두 마리 용이 끼리끼리 마주하여 한 조의 접속 회로 모양을 갖추면서 조정의 변식을 구성했다. 조형은 단순하고 순박하여 마치 출토된 상고시대의 옥기물처럼 보이기도 하고 아주 교묘한 현대 디자인 같기도 하다.

80하 **연쇄 조문** 連鎖藻紋 (서천불동 8굴) 수나라
마치 수중 생물인 미역처럼 물결에 따라 가볍게 흐느적거리는 모습이다. 수조 무늬 두 개가 서로 얽힌 듯 묘하다.

81상 **용문 변식** 龍紋邊飾 (462굴) 수나라
네 개의 용무늬 변식은 얼핏 보면 똑같아 보이지만 자세히 보면 디테일이 다르다. 조정에 들어간 네 면의 변식으로 보면, 크기가 같고 위치도 마주하고 있다. 화공은 한 가지 도안을 나머지 세 개에 반복해서 그려도 되었지만, 화공은 단순하게 반복하지 않고 교묘하게 서로 다른, 저마다의 용무늬를 완벽하

게 도안했다.

81하 **전지 연화문 변식** 纏枝蓮花紋邊飾 (427굴) 수나라
연화문은 파도처럼 지그재그로 뻗어 있으며 동자가 연꽃 위에서 화생하고 있다. 구성은 무성하고 밀도가 있지만 의외로 고요한 느낌을 주는 변식이다.

82상 **익마 연주문 변식** 翼馬連珠紋邊飾 (402굴) 수나라
이 연주문 변식은 두 가지 자태의 날개 달린 말이 연이어서 펼쳐져 있다. 이런 연주문은 페르시아의 양털 직물 문양에서 흔히 볼 수 있다. 이처럼 실크로드를 오갔던 교역 상품들은 돈황의 화공들에게 예술적 영감의 원천이 되었다.

82중 **연쇄 인동문 변식** 連鎖忍冬紋邊飾 (420굴) 수나라
2차 연속 인동 문양으로 꽃잎은 상하 S자 모양으로 연결된다. 주 가지가 잎들을 하나하나 연결시켰는데, 이는 돈황의 이른 시기 인동문을 구성한 주요 형식이다.

82하 **연쇄 인동문 변식** 連鎖忍冬紋邊飾 (420굴) 수나라
연속 문양의 연주문으로 연주 안은 인동화 꽃잎의 기본적인 문양 요소로 채워졌다.

83상 **권초문 변식** 卷草紋邊飾 (33굴) 초당
수나라와 초당 시기에는 원래 단순하고 비슷하며 반복이 많은 인동 무늬가 점차 풍부해진다. 각각의 연속 변식의 기본 구성은 초기에 비해 복잡하고 구도도 다양해졌으며, 자유로운 꽃 변식의 초기 형태가 탄생했다.

83하 **해석류 변식** 海石榴邊飾 (46굴) 초당
초당 시기에 이미 다양한 요소의 자유로운 꽃무늬 변식이 대량으로 나타났다. 연속 꽃무늬 변식의 난도와 예술 수준이 큰 폭으로 상승했다. 이 도안은 자유로운 변식의 높은 수준을 보

여 준다.

84 **백화 권초문 변식** 百花卷草紋邊飾 (334굴) 초당
초당 시기에 이르러 변식의 풍격은 다양해졌으며 식물 문양의 변형이 매우 풍부했다. 이 변식은 무성한 잎줄기에 다양한 꽃이 만발하는 기상을 표현했다. 가지 하나, 잎 하나가 모두 생동하고 풍부하여 시각적으로도 화려하다.

85상 **연화문 변식** 蓮花紋邊飾 (334굴) 초당
연화와 운두, 두 가지 무늬를 기본 요소로 연속 배열했다. 구도가 매주 공교하며 성기고 빽빽한 배합이 적절하다.

85중 **운두문 변식** 雲頭紋邊飾 (334굴) 초당
문양으로 변형된 운두문 변식이다. 문양의 형태 가운데는 꽃을, 좌우 양쪽은 운두 무늬를 연속하여 배열했다.

85하 **연화 운두문 변식** 蓮花雲頭紋邊飾 (323굴) 초당
이 변식은 구도가 특이한데, 운두 무늬를 조합해 엮어서 표현했다. 구성이 치밀하고 신선하다.

86상 **연화 변식** 蓮花邊飾 (334굴) 초당
문양은 화려하고 장중하며 세련되었다. 이 시기의 돈황 문양은 이미 예술적 성장세로 접어들었다.

86하 **권초문 변식** 卷草紋邊飾 (321굴) 초당
권초문으로 장식한 조란옥체(雕欄玉砌, 조각된 난간과 옥으로 만든 계단)식의 자유로운 꽃 변식 조합이다. 크기가 동일한 네 개의 긴 네모꼴 공간 안에 서로 다른 권초문을 구성하여 다양한 변화를 주었다.

87상 **석류화 변식** 石榴花邊飾 (387굴) 초당
가운데를 기준으로 대칭하는 석류화 변식으로서 두 잎이 서료 교차하며 양쪽으로 펼쳐진다. 안정적이면서도 활동적이다.

87중상 **변형 인동엽 연속문** 變形忍冬葉連續紋 (331굴) 초당
전통적인 인동문에서 변형된 변식이다. 초당 시기에 이르러 간략하고 딱딱한 인동 무늬로는 예술적 만족을 줄 수 없었기에 벽화에서 다양한 창작형 문양이 많이 나타났다.

87중하 **연속 화변** 連續花邊 (331굴) 초당
세 개의 문양이 한 조를 이루고 있다. 위아래로 놓인 위치를 바꾸면서 연속하는데, 운두문으로 각 조의 기본 꽃 모양을 형성하고 있다. 장중하고 풍성하며 활발하다.

87하 **조문 변식** 藻紋邊飾 (331굴) 초당
조문과 운두문으로 이루어진 변식이다. 과장되었지만 진실됨을 잃지 않아서, 마치 조문이 변식의 틀 안에 있지만 생생하게 살아 움직이는 수중 식물처럼 생동감이 느껴진다. 이러한 점이 예술적 묘미를 더해 준다.

88상 **포도문 변식** 葡萄紋邊飾 (322굴) 초당
포도는 실크로드 주변 여러 나라와 여러 종교예술 속에서 흔히 볼 수 있는 화제이다. 2차 연속 문양 형식으로 꽃 두 송이에 잎 하나, 혹은 꽃 두 송이에 하나의 포도 무늬를 조합하여 연이어 가는데, 상당히 이국적이다.

88하 **단화 변식** 團花邊飾 (79굴) 성당
원형 꽃(團花)의 변식 배치가 풍만하다. 한 개의 가지런한 꽃과 반으로 쪼개진(일정이부一整二剖) 꽃 두 개가 포개진 무늬를 차례로 연결했다.

89상 **반단화 변식** 半團花邊飾 (79굴) 성당
조정의 둘레 변식의 하나이다. 꽃을 반으로 포개서 아래위로 연이은 방식인데 꽃의 형태가 매우 풍만하다. 꽃잎을 여러 겹으로 층층히 묘사한 점에서 입체감을 드러내는데, 성당 시기

의 화려한 기질을 엿볼 수 있다.

89하　백화 권초문 변식 百花卷草紋邊飾 (66굴) 성당
변식의 꽃 문양을 자유롭게 배열하여 문양 구성의 규칙을 찾아볼 수 없다. 여러 꽃무늬가 정면, 측면, 뒷면 등 풍부하고 다양한 변화의 형태를 보인다.

90상　단화 변식 團花邊飾 (103굴) 성당
단화를 일정이부식으로 배열했다. 한 송이의 완전한 단화와 반을 갈라 두 쪽으로 갈라진 꽃으로 문양을 구성했는데 안정적이고 화려하다.

90중　단화 변식 團花邊飾 (45굴) 성당
이 역시 가지런한 한 송이와 반을 갈라 두 쪽으로 나누어 배치했다. 구성이 치밀하고 조화롭다.

90하　능격문 변식 菱格紋邊飾 (79굴) 성당
능형의 기하 문양을 연속적으로 배열한 변식이다. 문양의 가운데에 각기 연꽃과 작은 꽃무늬를 넣었다. 변식의 위아래는 일정이부의 연화 반절을 배열해서 주된 것과 부차적인 것이 분명한 구도를 이룬다.

91상　단화 변식 團花邊飾 (384굴) 성당
반단화 형식의 변식으로 완전한 한 송이와 두 쪽으로 자른 반절 꽃(일부이화一剖二花)으로 구성한 형식이다. 반쪽 단화를 아래위로 배치했는데 비록 단화의 직경은 같으나 꽃 모양은 다르다. 두 개의 다른 단화를 반으로 나눠 연속 문양을 구성했다.

91하　반단화 변식 半團花邊飾 (79굴) 성당
이런 반단화 변식은 일부이화 형식과 비슷하다. 크기가 비슷한 두 개의 반단화가 서로 교차로 마주하면서 연이어 나간다. 꽃 크기가 비슷하지만 형태는 다르다. 즉, 두 개의 단화를 반

으로 나눠서 아래위로 구성했다.

92상　전지 연속문 변식 纏枝連續紋邊飾 (217굴) 성당
이 변식은 생동하고 경쾌하다. 형태에 얽매이지 않고 자유롭게 표현했다. 형상은 물론 구성 흐름 모두가 뛰어나다.

92중　보상화 변식 寶相花邊飾 (217굴) 성당
밀도 높은 단화 변식이다. 비단 무늬 단화가 주를 이루며, 반으로 나눈 두 쪽이 완전한 한 송이를 에워싸는 일부이위一剖二圍 형식이다. 둘러싸인 십자 모양의 반단화는 차분하지만 화려하다.

92하　운두문 변식 雲頭紋邊飾 (319굴) 성당
가늘고 좁은 운두문 변식은 일반적으로 복잡한 단화 변두리나 자유로운 표현의 꽃무늬 사이에 넣어 정교한 두 개의 변식 사이를 완화하거나 전환시키면서 연결하는 작용을 한다.

93상　만초 인동문 변식 蔓草忍冬紋邊飾 (319굴) 성당
돈황 벽화 제작 초기인 북조 시기는 한 개의 잎을 반전시키는 형식의 인동문이었다가 점차 꽃무늬가 복잡하고 줄기와 넝쿨 사이로 띄엄띄엄 꽃봉오리 문양이 들어가는 예술적 구성으로 변했다.

93중　다화 변식 茶花邊飾 (197굴) 성당
서로 같은 파도 무늬의 흐름에 비슷한 다화茶花 무늬가 피어난다. 각 구간 다화의 밀도는 균등하여, 도안이 아름답고 화사하면서도 생동감이 넘친다.

93하　수각문 변식 垂角紋邊飾 (360굴) 중당
수각문은 조정이 평면적 표현에서 일부분이 점차 입체적으로 가는 가장 첫 단계의 과도기적 구성이다. 마치 오늘날의 커튼의 고리처럼 아래에 막을 칠 수 있다. 일반적으로 삼각형 안에

꽃무늬로 장식한다.

94 **권초 등만문 변식** 卷草藤蔓紋邊飾 (201굴) 중당
권초문 사이사이에 온갖 꽃이 만발하고 줄기와 넝쿨의 파도 사이사이에 톡톡 튀는 창작의 아이디어가 물보라처럼 피어난다. 각 구간의 꽃잎은 정면, 측면, 뒷면 등으로 끊임없이 전환하면서 다양함을 자랑한다.

95상 **쌍봉 변식** 雙鳳邊飾 (196굴) 만당
불광佛光 안의 문양이다. 꽃이 달린 줄기는 파도 모양이고 꽃의 잎과 줄기는 마치 구름 무늬와 같아서, 봉황이 꽃구름 속을 비상하는 듯하다.

95중 **권초문 변식** 卷草紋邊飾 (85굴) 만당
이 줄기 권초문 변식은 마치 작은 강물처럼 꽃무늬가 끊임없이 반복되고 있다. 아래위로 교차하며 반전을 거듭하는 꽃무늬와 여러 구성 요소들은 이 강물을 아주 멀리까지 흘려 보낼 것 같다.

95하 **권초문 변식** 卷草紋邊飾 (85굴) 만당

96상 **권초문 변식** 卷草紋邊飾 (369굴) 만당
한 가지 예술 형식이 발전하고 성숙하려면 꽤 오랜 시간이 걸린다. 뛰어난 권초문이 바로 그러하다. 권초문은 오랫동안 변식의 주요 제재로 자리했다.

96하 **권초문 변식** 卷草紋邊飾 (막고굴 번호 미상) 당나라
권초문은 혹은 위로, 혹은 아래로, 혹은 앞으로, 혹은 뒤로 다양한 모양으로 이어지는 동시에 곳곳에 서로 다른 예술 형상을 만들고 있다.

97상 **권초문 변식** 卷草紋邊飾 (막고굴 번호 미상) 당나라

97하 **권초문 변식** 卷草紋邊飾 (막고굴 번호 미상) 당나라

이는 초당 시기 인동문의 변형으로, 권초문의 꽃잎과 넝쿨 문양이 다양해지고 복잡해지기 시작할 무렵의 형태로 보인다.

98상 **반단화 변식** 半團花邊飾 (막고굴 번호 미상) 당나라
규칙적인 반단화 변식이다. 반단화를 아래위 서로 상반되게 연속 구성한 변식으로 크기, 무늬, 방향은 모두 일치한다. 완전한 규칙에 맞춘 2차 연속 문양이다.

98하 **인동 연속문 변식** 忍冬連續紋邊飾 (막고굴 번호 미상) 당나라
시각적으로 방향성이 뚜렷한 일정이부의 인동문 변식이다. 보통 가운데는 연꽃, 인동문, 운두문으로 일일이 연이어서 배열한다.

99상 **운두문 변식** 雲頭紋邊飾 (막고굴 번호 미상) 당나라
당나라 때 일정이부 형식으로 연속 배열한 십자 운두문인데, 구도와 형식이 명쾌하고 간결하다.

99하 **단화 변식** 團花邊飾 (159굴) 중당
능격 무늬의 네모 틀 안에 치자꽃 무늬 단화와 포도문 단화를 장식했다. 두 개의 단화는 서로 엇바뀌면서 2차 연속 문양을 만들고 있다.

100 **권초문 변식** 卷草紋邊飾 (14굴) 만당
이 네 개의 꽃무늬는 모두 자유 변식이다. 만당 시기에 이르러 돈황 벽화는 비록 격식화되면서 쇠퇴하는 경향을 보이지만 변식 예술은 성당 시기의 기초 위에 여전히 발전하고 있었다. 이 변식의 권초문 줄기와 넝쿨의 흐름은 잘 보이지 않고 오히려 꽃무늬가 만개하여 마치 꽃으로만 구성한 듯 보이지만 여전히 권초문으로 구성되었다.

101 **상금 서수문 변식** 祥禽瑞獸紋邊飾 (61굴) 오대
한 종류의 문양을 자유 변식으로 더 많이 펼치려면, 큰 효과로

전체에 영향을 끼치지 않는다는 조건하에, 변식 중 부차적인 곳의 꽃무늬 형태를 부분적으로 변경하면 된다. 이 기법은 비교적 간단한데, 서로 다르거나 서로 비슷한 자유 변식을 쓰면 된다.

102상 **회문 변식** 回紋邊飾 (76굴) 송나라
회문은 변식 예술에서 기하 문양을 입체적으로 표현한 형식이다. 큰 면적에 쌓여 있는 여러 변식을 분할하고 잇는 작용을 한다. 시각적으로 직각으로 꺾는 모양이 많아서 회문이라고 불린다.

102하 **연속 운두문 변식** 連續雲頭紋邊飾 (안서유림굴 14굴) 송나라
이 변식은 운두문을 연이어서 전개하여 구성했다. 문양이 빈틈없이 풍만하게 표현되었다. 아래위로 서로 맞물린 꽃봉오리를 인동 문양으로 구성했다.

103상 **방벽 변식** 方壁邊飾 (76굴) 송나라
비스듬한 네모꼴을 2차 연속해서 배치한 유리 문양이다. 벽화 속에서 어떤 문양은 직접 건축물의 질감을 표현하거나 두 개의 서로 다른 구역을 나누는 분리대 역할을 한다.

103중 **운두 십자문 변식** 雲頭十字紋邊飾 (76굴) 송나라
십자 꽃무늬와 그것을 반으로 나누어 아래위로 배치하여 연속으로 구성한 변식이다. 일정이부一整二剖식 십자화 운두문 변식의 전형이다.

103하 **연속 등만문 변식** 連續藤蔓紋邊飾 (409굴) 서하

104 **삼련 변식** 三聯邊飾 (안서유림굴 3굴) 서하
이 세 개의 변식을 구성상으로 보면 네모 속에 원형이 있고 원형 속에 네모가 있다. 첫 번째 변식은 일정이부의 원형 무늬 사이에 여러 십자 꽃무늬와 반십자 꽃무늬를 끼워 넣었다. 두

번째는 파도 모양의 가지를 넣은 꽃무늬를 2차 연속으로 배열하였다. 세 번째는 능각 반단 꽃문양이다.

105 **삼련 변식** 三聯邊飾 (안서유림굴 2굴) 서하
용, 봉황, 천마, 사자 등이 구름을 타고 모란꽃밭에 날아드는 변식 문양이다. 고대에 특히 소수 민족 예술에서는 늘 생동감 넘치는 동물 문양이 분위기를 잡는다. 용과 봉황 같은 문양은 황제를 존중하고 숭상한다는 의미를 담고 있다.

106상 **일부이릉격화 변식** 一剖二菱格花邊飾 (안서유림굴 2굴) 서하
회화적인 표현으로 기하적인 능각문을 대체했고, 그것을 다시 일정이부의 연속 문양 변식으로 구성했다.

106중 **일부이릉격화 변식** 一剖二菱格花邊飾 (안서유림굴 2굴) 서하
위의 그림과 비교하면 이 변식은 표준화된 일정이부 능각 십자화 변식이다.

106하 **연주 변식** 連珠邊飾 (안서유림굴 2굴) 서하
원형에 작은 단화로 장식된 연주문 형식인데, 다시 반으로 나누어 서로 마주하게 하고 연이어서 구성한 변식이다.

107상 **구륵 권초문 변식** 鉤勒卷草紋邊飾 (254굴) 서하
단색조 선묘 형식으로 구성된 권초문 변식으로, 서하 시기의 맑고 담백한 풍격을 다시 한번 드러낸다.

107하 **인동문 변식** 忍冬紋邊飾 (330굴) 서하
인동 운두문을 파도처럼 아래위로 선묘하고 이를 연속한 변식이다. 구조가 간결하고 규칙적이다.

108상 **회문 변식** 回紋邊飾 (안서유림굴 2굴) 서하
회문의 양식은 다양하지만 잘 구성하면 시각적으로 입체 효과가 있다. 모퉁이를 90도로 꺾은 연속 문양이며 순서를 지켜 펼쳐야 하는 공통점이 있다.

108하 **과주 권초문 변식** 裹珠卷草紋邊飾 (465굴) 원나라
파도 문양 속에 보주를 박았다. 마치 잎인 듯한, 구름인 듯한 문양이 파도처럼 휘감겨 포만하고 풍부한 느낌을 준다. 이는 12세기 티베트 불교 예술이 돈황에 유입된 후 나타난 새로운 표현이다.

109상 **인동문 변식** 忍冬紋邊飾 (465굴) 원나라
이런 변식은 초기의 인동문에서 기원했다. 가로로 연이어 말려서 꼬부라지는 효과를 강조해서 그런지, 거침없는 역동성이 잘 나타난다.

109하 **파문 권초문 변식** 波紋卷草紋邊飾 (465굴) 원나라
마치 구름처럼, 마치 소용돌이처럼, 마치 생기가 넘치는 식물 덩굴처럼, 또는 한나라 칠기 위의 선묘 장식 문양처럼 표현한 방식은 티베트 불교 예술이 가져다준 새로운 양식이다.

110 **상금 서수 권초문 변식** 祥禽瑞獸卷草紋邊飾 (안서유림굴 10굴) 원나라
이 변식은 줄기가 파도처럼 흐르지 않고, 화면이 고밀도의 복잡한 권초문 장식으로 채워졌다. 변식 안에 여러 동물들이 숨겨져 있다. 날아다니는 코끼리, 사자, 용, 말 등 형상이 생동하고 자태가 생생[逼眞]하다.

111 **상봉 권초문 변식** 祥鳳卷草紋邊飾 (안서유림굴 10굴) 원나라
정교한 권초문 변식 속에서 활짝 핀 연꽃 옆에 봉황이 춤을 추고 있다. 이는 오랜 세월의 연마를 거쳐서 표현해 놓은 정교하고 아름다운 문양이다.

112 **상봉 연화 변식** 祥鳳蓮花邊飾 (안서유림굴 10굴) 원나라
원나라는 돈황 예술의 마지막 시기로서 변식 예술도 말기에 이르게 된다. 이 두 개의 봉연화 변식은 화공의 세심한 창작 과정을 거쳐 표현된 참신한 문양과 풍성한 구성에서 당나라 예술의 효과를 엿볼 수 있다.

113상 **회문 '천' 변식(부분)** 回紋'天'邊飾 (안서유림굴 10굴) 원나라
이것과 아래의 두 개 회문 변식은 입체감이 있는 '천天' 자와 '왕王' 자로 구성되었으며 대형 조정 속에 있는 변식이다. 불교 예술에서 회문 표현이 자주 등장하는데 문자로 구성한 문양은 흔치 않다. 또한 이 두 글자를 합치면 '천왕(중국에서 천자를 일컬음)'을 의미한다.

113하 **회문 '왕' 변식** 回紋'王'邊飾 (안서유림굴 10굴) 원나라

114상 **변형 연주문 변식** 變形連珠紋邊飾 (안서유림굴 10굴) 원나라
돈황의 변식 예술에서는 공예가 복잡하고 내용이 풍부하며 변화가 많은 변식을 뛰어나게 본다. 대부분 조형이 단순하고 연속 배열이 복제된 변식은 차등(버금되는 등급)의 '격리대' 역할만 하는데, 이런 차등의 문양에서도 우열을 나눈다. 이 두 변형 연주문 변식은 구도가 엄밀하고 구성이 잘 짜였으며 도안이 새로워서 연속 문양으로는 상품에 속한다고 볼 수 있다.

114하 **변형 연주문 변식** 變形連珠紋邊飾 (안서유림굴 10굴) 원나라